INVENTAIRE
Ye3L891

# CHARGES ET BUSTES

DE

# DANTAN JEUNE

ESQUISSE BIOGRAPHIQUE

DÉDIÉE A MÉRY

PAR

LE DOCTEUR PROSPER VIRO.

PARIS
LIBRAIRIE NOUVELLE,
BOULEVARD DES ITALIENS, 15.

1863.

# DANTAN JEUNE
# SES ŒUVRES.

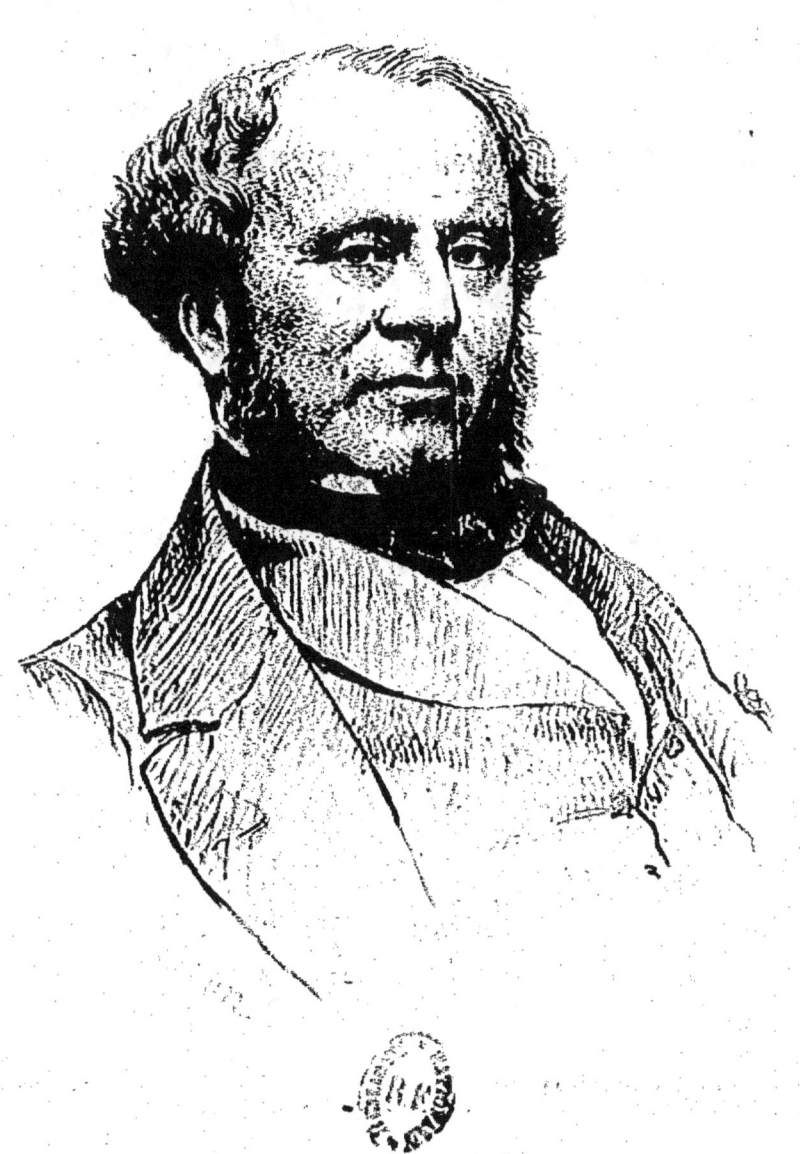

# CHARGES ET BUSTES

DE

# DANTAN JEUNE

ESQUISSE BIOGRAPHIQUE

DÉDIÉE A MÉRY

PAR

LE DOCTEUR PROSPER VIRO.

---•---

PARIS,
LIBRAIRIE NOUVELLE,
BOULEVARD DES ITALIENS, 15.

1869.

# UN MOT AU LECTEUR.

Cette biographie d'un de nos artistes les plus féconds ne pouvait être un peu complète, que suivie de notes assez nombreuses.

Les notes annexées à ce travail sont donc le complément du texte; mais elles n'en sont pas l'éclaircissement obligé, ni surtout l'interprétation tellement urgente que les deux lectures doivent être simultanées. Le lecteur est prié, tout au contraire, et pour lui-même, et peut-être aussi dans l'intérêt de l'auteur, de ne lire ces deux

parties d'un même tout que successivement. Il trouvera beaucoup moins d'inconvénients à retourner quand il le faudra des notes au texte, qu'à voltiger sans cesse de celui-ci vers celles-là.

On pourra remarquer dans ces mêmes notes que, relativement aux artistes dramatiques, c'est généralement de ceux qui ne sont plus que nous nous sommes attaché à dire quelque chose. Et, en effet, ceux qui vivent, ceux surtout qui nous amusent, chacun les connaît, tout le monde en parle. Les autres, qui donc y songe encore? Qui donc se les rappelle? Météores éphémères, ils ont brillé un moment à nos yeux, ils nous ont éblouis, ils nous ont charmés, et puis ils ont disparu et se sont évanouis à jamais, sans laisser trace dans nos souvenirs.

Il y a là envers eux un déni de justice dont, pour notre part, nous ne voudrions pas être coupable. L'occasion s'offrait ici de payer un tribut de regrets, un hommage de reconnaissance, aux artistes que

nous avons aimés, à tous ceux qui, sur les scènes les plus diverses, ont su nous enchanter, nous divertir. Cette occasion, nous l'avons saisie. Puisse notre exemple trouver assez d'imitateurs pour que le public cesse enfin d'être, dans l'espèce, légitimement taxé d'ingratitude !

Feci quod potui, faciant meliora sequentes !

# A MÉRY.

---

O mon poète aimé, mon maître favori,
Je veux t'offrir ces vers. Accepte-les, Méry ;
Et si, lutteur modeste en ces nobles escrimes,
Je n'ai pas la richesse ou l'éclat de tes rimes,
Ces échos dans ta phrase et si nets et si pleins,
Que je puisse du moins penser que tu me plains.
Je chante un statuaire heureux de ton estime ;

Comme toi couronné d'un renom légitime ;

Un ami que le ciel notamment inspira

Quand sévissaient en France émeute et choléra.

Il nous fit rire alors ; et, dans les jours funèbres,

Quand l'avenir n'est plus que tristesse ou ténèbres,

C'est un si sûr garant de vie et de santé,

Que ce baume du cœur, le rire, la gaîté !

Tu t'en souviens, Méry : dans ces instants d'orage

Où fléchissait parfois le plus ferme courage,

N'est-ce pas que toi-même aussi tu ranimas

Ta verve bien souvent près des Panoramas ?

Que là, quand tu voyais, sous leur voile de verre,

Ligier en Louis onze, avec son front sévère,

Son chapeau trop étroit et son pourpoint fourré [1] ;

L'ingénieux Charlet, d'un favori sevré [2] ;

Habeneck, sceptre en main, trônant sur sa timbale ;

Musard, électrisant violon et cimbale [3] ;

Perrot, si désossé ; Nourrit, si gros et gras [4] ;

Véron, gonflé d'écus et sa seringue au bras [5] ;

Tu t'écriais, bravant la fortune contraire :
Merci, Dantan, merci ! car tu sais nous distraire.[6]

J'en disais tout autant. Ces charges, en effet,
Sont d'un art si précis et d'un goût si parfait ;
La tête avec le col est si juste emmanchée,
Si savamment l'épaule à sa place attachée ;
En faisant bon marché des classiques poncis
Et modelant des corps déformés, raccourcis,
Dantan, s'il est rebelle au joug académique,
Suit si fidèlement la règle anatomique ;
En caricaturant l'homme avec ses défauts,
Il évite si bien qu'il bronche ou porte à faux ;
On admire en un mot dans ses œuvres rieuses,
Tant de ces qualités solides, sérieuses,
Qu'on devait retrouver dans : Cloquet, Canrobert,
Spontini, Lallemand, Rossini, Meyerbeer !
Enfin, sous ces dehors d'un chef-d'œuvre frivole,
Né de la veille à peine et qui demain s'envole,

Quelle fine critique, et combien de travers
Par elle en même temps saisis et découverts!

Mais n'est-ce pas assez, le fait est péremptoire?
Donc, sans plus différer j'aborde cette histoire;
Et, pour que le lecteur, à bon droit exigeant,
Honore mon récit d'un regard indulgent,
Ecrivain peu connu, Méry, malgré mon âge,
J'invoque de ton nom l'obligeant patronage.
Que pourrait espérer, sans aide et sans appui,
Un biographe obscur? Je le sens aujourd'hui,
Maître, moi dont les jours ne sont pas tous des fêtes,
Moi qui vis mainte fois échouer mes desseins,
Trop médecin d'abord par-devant les poètes,
Et trop poète ensuite auprès des médecins.

# DANTAN JEUNE

## ET

# SES ŒUVRES.

---

Qu'il fait bon, sur le soir d'une vie assez pleine,
Tel que dans son chemin le voyageur lassé
Qui s'arrête un instant et, pour reprendre haleine,
Reporte en la quittant ses regards vers la plaine,
Se retourner ainsi, rêveur, vers le passé!
Comme notre mémoire, habile enchanteresse,
En elle-même alors puise une douce ivresse!
Comme, à l'égal des fleurs qui parent l'avenir,

On aime à butiner les fruits du souvenir !
Renaître de la sorte à ses jeunes années,
A ce printemps si court, hélas ! mais si charmant ;
Avec l'écho lointain des heures fortunées,
Réveiller de son cœur le premier battement ;
Beau songe, qu'à nos yeux la distance colore :
Il vient illuminer, du moins pour un moment,
Les ombres du couchant d'un reflet de l'aurore.

Voilà de quel émoi, de quels rêves, Dantan,
Mon âme auprès de toi se berce en t'écoutant :
Ces plâtres que ta main a doués de la vie,
Ces charges, tant de fois objet de mon envie,
Ressuscitent chez moi cet âge insoucieux,
Où j'allais, grâce à toi, promeneur curieux,
Toujours prêt à payer ce tribut à l'usage,
Des héros de la mode observer le visage,
Et surtout savourer le sel étincelant
Que tu versais sur eux, en nous les immolant.

Ces jours, vois-tu, sont chers à ma réminiscence ;

Oui, car c'étaient les jours de mon adolescence,
Où deux parts absorbaient mes soins et mes loisirs,
L'une tout au travail, l'autre tout aux plaisirs.
Orphelin de bonne heure, indépendant et libre,
Entre elles, Dieu merci, je maintins l'équilibre :
Quand de l'art médical les labeurs incessants
Avaient surexcité mon esprit ou mes sens,
Laissant notre Esculape et son ardent domaine,
J'allais me rafraîchir auprès de Melpomène ;
Pas plus, mais presque autant que mes doctes auteurs,
J'étudiais ainsi nos drames, nos acteurs.
Je retrempais ma sève aux jeux du vaudeville,
J'oubliais Galien pour Scribe et Mélesville.

C'étaient donc autre fête encore et nouveaux ris
De voir drapés par toi mes artistes chéris.
Aussi quels pas pressés pour peu que j'aperçusse
La foule s'épaissir près des vitres de Susse [7] !
Comme, après le dessin offert par Martinet,
Et que Charlet, Granville ou Bellangé signait,
Tu me faisais, Dantan, heureuse ma tournée

Quand sur une étagère à toi seul destinée
Je pouvais fièrement installer au retour
La charge de la veille, et quelquefois du jour,
Pour le succès déjà mûre avant d'être née ;
La charge, ce miroir qui, vengeur innocent,
Flétrissait un travers rien qu'en le grossissant ;
La charge qui parfois, utile auxiliaire,
Mieux que n'eût fait peut-être ou Racine ou Molière,
En le lui dénonçant effaçait chez l'acteur
Tel défaut, désespoir de plus d'un directeur !

« Qu'ai-je entendu, morbleu ! La licence est bien large :
» A Racine et Molière égaler une charge ! »
Va me dire un censeur qui, fou de la beauté,
Veut que le beau soit seul par les arts imité.
« La charge, poursuit-il, altère et dénature
» Le goût, comme les traits qu'elle caricature.
» La charge en statuaire ? Amourette en amour ;
» Ce n'en est pas l'esprit, c'en est le calembour.
» Tout artiste, chez qui ce nom est légitime,
» Ne tient-il point cette œuvre en médiocre estime ?

» Et comment, en effet, comprendre qu'on se plaît
» A se trouver par elle immortel, mais en laid ?
» Vous avez, chacun a les siennes, quelques taches,
» Quelque imperfection du torse ou des attaches,
» Un moqueur s'en empare, et, sûr de votre accord,
» Vous calque et, qui pis est, vous défigure encor.
» Vous voilà, grâce à lui, la face repoussante,
» Borgne, le front absent, la lèvre grimaçante,
» Cul-de-jatte, bossu, les membres contournés,
» Puis le passant accourt et vient vous rire au nez.
» Est-ce là, franchement, une farce décente ?
» Et ne craignez-vous pas qu'à vous apercevoir
» Avec cette dégaine et ces flancs rachitiques,
« Jouet de vos enfants et de vos domestiques,
» Votre femme un beau jour, oubliant son devoir,
» Ne vous montre jusqu'où l'amour même recule
» Quand il est face à face avec le ridicule ?
» Funeste résultat, mais qui donc vous plaindrait ?
» Vous l'avez bien gagné, vous qui, l'âme affamée
» De réputation, d'éclat, de renommée,
» Avez sollicité l'honneur d'un tel portrait ;

D'un portrait où l'auteur, sacrilége courage,
» Du Dieu qui nous créa parodiant l'ouvrage,
» Ose y substituer, en sa témérité,
» Le faux au naturel, le laid à la beauté[8]. »

Voilà sans contredit un franc réquisitoire :
Il se donne les airs d'une bombe oratoire ;
Mais que sont ses éclats ? je les ai vus lancés
Souvent par telle main qui semblait ferme et sûre,
Eh bien, Dantan, dis-nous, quelle fut ta blessure ?
T'ont-ils atteint ? Jamais : ils se sont émoussés.
Non, devant pareils coups, ce furent là tes charmes.
L'esprit et la gaîté demeurent sans alarmes.
Chacun sait, et par qui serait-il infirmé ?
Le proverbe : « J'ai ri, me voilà désarmé. »

Relevons cet obus pourtant, la tête haute.
Voyons, c'est là, je crois, notre plus grosse faute :
« La laideur sous vos doigts, remplace la beauté. »
Fut-il jamais reproche aussi peu mérité ?

Eh ! cent fois non, Messieurs ; de par la ressemblance
Nous ne saurions commettre envers la vérité
Cet absurde attentat, ni cette violence ;
Nous sommes avant tout pour la réalité :
Ainsi cette laideur, que chez vous l'on supprime,
Nous lui faisons accueil, notre ébauchoir l'exprime ;
S'il l'exagère, il est, par là, mieux avisé,
Je puis le démontrer : de votre flatterie
Le public n'est pas dupe, et même il se récrie ;
Devant nous il sourit, car son œil amusé
Saisit moins la laideur que la plaisanterie.
Et puis l'original surgit mieux du portrait,
Il est réellement plus exact et plus vrai,
Pris dans un négligé tout naturel : l'ensemble
Des minimes détails qui lui sont familiers,
Ses travers, s'il en a, ses dehors journaliers,
Font que si nettement sa charge lui ressemble
Qu'elle plaît aussitôt[9] ; preuve de ce fait-là,
J'ai lui-même entendu se citer Orfila.
Quant au danger de voir votre femme infidèle
Pour avoir, travesti, pris place à côté d'elle,

Croyez-moi, si sa flamme à ce point craint le vent,
Qu'elle aille s'abriter sous les murs d'un couvent.

Autre grief encor : « Vous vous jugez capables
De guérir certains tics, en les rendant palpables. »
Pourquoi non ? et comment de ramener au bien
Un sermon en relief n'est-il pas un moyen ?
Si certains vers connus chez vous ont laissé trace,
Rappelez-vous ceux-ci de notre sage Horace :
« Pour frapper l'auditeur le plus vite et le mieux, »
Dit-il, « point de discours, ne parlez qu'à ses yeux [10]. »
Au reste chez Dantan l'exemple est historique :
De théâtre souvent maint et maint directeur
Sont venus, lui disant : « Non moins que le sculpteur,
» Monsieur, nous saluons en vous le satirique.
» De notre ministère allégeant le fardeau,
» Votre verve emprunta, sans être académique,
» Notre *vis comica*, la puissance comique,
» Et sut bien plus que nous, derrière le rideau,
» *Castigare mores*, comme on dit, *ridendo*. »

Une charge, en effet, satire bienveillante,

Traduit, livre au public, mais sous forme attrayante,
Le costume, le port, par chacun adopté,
L'être moral enfin, la personnalité.
Remarquez ce chanteur d'assez haute prestance
Qui croit, en se dressant, grandir son importance ;
Comme l'on aperçoit, grâce à ses reins cambrés,
Son abdomen saillant et ses genoux rentrés [11] !
Ce ténor, de talent et de poumon robuste,
Mais exigu de taille, a, d'un liége secret
Épaissi sa chaussure et soulevé son buste ;
Dantan trahit la fraude, et, devançant l'arrêt
Du parterre, bientôt le liége disparaît [12].

Autre fait : un balai d'inexprimable usage
Forme en le prolongeant le long cou de Ferri,
Tandis que d'une brosse au plus noble corsage
L'artiste a façonné le tronc de Cicéri.
Pourquoi ? Pour signaler d'un même savoir-faire
Dans le décor, combien le résultat diffère [13].

La charge est donc parfois satire, mais tout bas.

Elle pince peut-être alors, mais ne mord pas[13].

Puis, en restant toujours adroite, ingénieuse,

Savez-vous que souvent elle est élogieuse?

Avez-vous observé notre savant Lebas

Que l'on vit, se jouant certes de plus d'un risque,

Avec un vrai bonheur ériger l'obélisque?

Il tient le monolithe énorme sous son bras,

La main dans son gousset, sans nul appui, sans aide,

Et marche en badinant sur une corde raide.

Ce beau fait pouvait-il dicter un compliment

Qui fut mieux inspiré, plus fin et plus charmant[15]?

Vous avez entendu Thalberg? Quelle vitesse

A tirer du clavier plusieurs chants à la fois!

Comment notre sculpteur rend-il cette prestesse?

Comment peint-il d'un trait tant de brillants exploits?

En dotant les deux mains de Thalberg de vingt doigts[16].

Et pour Dragonetti, cet homme contre-basse,

Chez qui la tête seule est humaine, exprimant

L'identité de l'homme et de son instrument,

Quel autre éloge au fond sous la forme! et j'en passe

Bon nombre et des meilleurs. Mais assez sur ce point;

Je dis plus : même alors qu'il ne nous flatte point,
Ce langage muet, apte à d'autres offices,
Peut nous rendre de bons et valables services.

Castil-Blaze écrivait : « La charge par Dantan
Est, pour quiconque a soif d'un nom que l'on répète,
Le plus sûr porte-voix ; c'est comme la trompette
Au son le plus rapide et le plus éclatant [17]. »
Et cet avis était un avis unanime ;
Car on ne croirait pas, parmi tous ceux qu'anime
Le désir de se voir d'un triste oubli vengés,
Combien vinrent quêter l'honneur d'être chargés [18].
Je n'en donnerai point ici la liste vaine ;
A de plus dignes noms je réserve ma veine,
Et j'aime beaucoup mieux en deux mots vous citer
Le fait de ce Badois, qui ne vint point quêter.
Lui, qui n'implora point avec outrecuidance
Cette enseigne, qui dut seulement l'accepter,
Et dont elle devint comme la Providence.

Non loin de Bade, au pied de ces monts ombragés,

Sous leur *noire forêt* avec grâce étagés,
Dantan avise un jour une humble hôtellerie,
D'un sauvage rosier artistement fleurie.
L'hôte était sur le seuil ; son front épanoui,
Son gros rire, son air candide et réjoui,
Tout, jusqu'au calembour, sans le savoir, qu'enchâsse
L'imposte, et que chacun lit : *A la Cor de chasse*,
Tout l'attire, il s'assied, et sur le mur voisin
Croque notre aubergiste en deux coups de fusain.
Celui-ci ravi d'aise : « Ah ! bon Dieu ! mon image !
Mon portrait ! Grand merci, Monsieur ; mais quel dommage
Que cette œuvre d'un maître, apparemment hors rang,
Ne puisse être exposée en lieu plus apparent ! »
Dantan part, et bientôt la malléable argile,
Pour lui, comme toujours, complaisante et docile,
Transfigure l'idée en un travail nouveau
Qui fera résonner avant peu maint bravo,
Mais qui fera surtout, à l'ombre de sa treille,
Retentir chez notre homme, en charmant son oreille,
Le doux son des florins, qu'à partir de ce jour
La foule versera dans ce riant séjour.

Qui ne comprend qu'ici l'artiste, dans son zèle
A faire des heureux, en fit un en effet;
Que la charge, notre hôte eût végété sans elle,
Peut donc ainsi parfois devenir un bienfait [19]?

Mais j'y songe, ces vers sont une plaidoirie,
Une réplique; eh bien, dites-moi, je vous prie,
Classiques promoteurs d'un imprudent procès,
De votre cause encor rêvez-vous le succès?
Je ne le pense pas; et cependant j'ajoute,
Pour clore à tout jamais cette inégale joûte,
Que nier les faveurs, les mérites constants
De la charge, est, ma foi, s'en prendre à tous les temps.
Ainsi jetons d'abord un coup-d'œil sur le nôtre :
Qui ne sait, l'argument certe en vaut bien un autre,
Qui ne sait que Dantan vit dans son atelier
Le monde intelligent affluer tout entier?
Écrivains, magistrats, généraux, princes même [20],
Savants que l'on admire, ou beautés que l'on aime,
Tous voulurent franchir son seuil hospitalier.
*Vox populi*, dit-on, *vox Dei*, cet adage

N'est-il pas dans l'espèce encor vrai davantage ?
Quand tout ce que Paris, la France, l'Étranger,
Parmi les plus beaux noms se plaisent à ranger,
Vient devant un travail battre des mains et rire,
Contre un tel *consensus* protester et s'inscrire
N'est-ce pas se cloîtrer, solitaire hardi,
Dans un isolement frappé de discrédit [21] ?

La charge, notons-le, nous plaît, comme à nos pères.
Dans un siècle qui fut pour l'art des plus prospères,
Carrache, Raphaël, ne dédaignèrent pas
D'aborder ce terrain et d'y marquer leurs pas [22];
Eux-mêmes, s'il nous faut monter aux premiers âges,
Les Grecs et les Romains ne furent pas plus sages [23].
Et dans ce genre encor plus d'un les copia :
J'ai retrouvé la charge aux murs de Pompeïa [24].
Comme d'autres ont pu, touristes moins timides,
L'exhumer sous le sol des vieilles pyramides ;
Que dis-je ? comme on peut toujours la constater
Au sein de la nature, où l'on voit contraster

Le beau près du grotesque, et qui ne fit en somme
Le singe que pour être une charge de l'homme [25].

Ce point, obscur peut-être, une fois éclairé,
Entrons dans cet hôtel par Dantan restauré.

Un hôtel, c'est le mot, et de digne apparence;
Où des styles divers l'habile concurrence,
Louis quinze et Pompeï surtout, si gracieux,
Étonnent tour-à-tour et captivent les yeux.
Mais Dantan vient à nous, et nul mieux ne s'empresse
A se faire un ami de chaque admirateur;
Nul ne comble avec plus d'obligeance et d'adresse
Les désirs curieux du nouveau visiteur.

Quelle est donc, au milieu des fleurs, de la verdure,
Cette actrice debout, belle, quoique un peu dure,
Et qui tient le poignard de la sombre Norma?
Adélaïde Kemble : un Anglais qui l'aima
Fit sculpter par Dantan cette imposante image,
Comme gage d'estime et sympathique hommage,

Et plus tard je ne sais quel destin singulier
Fit que Dantan lui-même en devint l'héritier[26].

    Voici son atelier. Là, d'une main agile,
Il assouplit, fait vivre et palpiter l'argile.
Voici, naissants à peine et beaux de leur fraîcheur,
Trois bustes qu'une reine, honneur insigne et rare,
Vit naître, et qu'elle doit revoir sous la blancheur
Que Dantan vient pour eux d'emprunter à Carrare[27].
Alentour, sur les murs, que de cadres exquis !
Quels dessins variés, pochades et croquis !
Sur d'antiques bahuts, que de charges rieuses
Éveillent la gaîté par leurs poses joyeuses !
Oui, voici devant nous : Martin ; Tamburini[28] ;
Voici, son violon en main, Paganini ;
Wartel ; Chollet ; Balzac, sa canne phénomène[29] ;
Les deux Lepeintre[30] ; enfin bien d'autres... Mais où mène
Cette étroite avenue, et quel est ce réduit ?
Ce réduit ? Rarement une mère y conduit
Sa fille, son fils même, au sortir du collége.
Ma foi, l'âge viril n'est pas sans privilége,

Risquons-nous ; un ami, qui certes s'y connaît,
M'a dit n'avoir pas vu plus riche cabinet....
Quelle richesse au fait, et quelle exubérance
De tout ce qu'on créa jamais, depuis la France
Jusqu'en Chine, féconde aussi sous ce rapport,
En curiosités d'un insolite abord ;
Personnages piquants, par cette anatomie,
Aux contours peu voilés, qu'on nomme *académie !*
Va pour *académie*, à la condition
Qu'on ne pensera pas que cette expression
Est prise, cette erreur y causerait scandale,
Chez celle qui régit la science morale.
Peste, ces drôles-là m'ont l'air fort merveilleux ;
Quelques-uns cependant font bien leurs gros messieurs,
Et quant à la vertu qui leur fut départie,
C'est... dame, ce n'est pas, je crois, la modestie [31].

Passons donc. Le premier étage à nos regards
Réserve, et ces trésors s'offrent de toutes parts,
Meubles, bronzes choisis, tableaux que plus d'un maître
Signa d'un de ces noms qu'on ne peut guère omettre :

Ainsi Rubens, Rigaud, Largillière, Mignard,
Célèbres tous ceux-ci de l'un à l'autre pôle ;
Vien, David, Roqueplan, Isabey, Fragonard,
Couturier, Brascassat, Prudhon, Lancret, Lépaale,
Lepoitevin, Corot, Diaz, Rosa Bonheur,
Pérignon, Flers, Netscher, Decamps, et plus d'un autre
Qui se fit, dans les temps anciens, ou dans le nôtre,
Au temple de mémoire une place d'honneur.
Dépeindrai-je, à côté de ces toiles charmantes,
Les boudoirs, le salon aux portières dormantes,
Et ces chambres encor que l'art n'oublia pas,
L'une pour le sommeil, l'autre pour les repas ;
Et ces mille détails, dont la coquetterie
Aux arrêts de la mode avec goût se marie ?
Non, quel que soit pour nous leur séduisant attrait,
Un spectacle plus neuf et d'un haut interêt
Nous appelle, arrivons à cette galerie.

Ah ! de tous nos plaisirs c'est le couronnement.
Splendide muséum, précieux monument,
Il laisse un instant l'âme interdite et muette :

Charge, buste, statue, et masque et statuette,
Quel admirable ensemble, unique par ce fait
Qu'un statuaire seul y figure en effet !
Et pourtant, terre cuite, ou marbre, ou surtout plâtre,
Les sujets, environ sept cents sur ce théâtre,
Et ce chiffre imposant n'est point amplifié,
De l'œuvre entier ne sont pas même la moitié [32].
Travail prodigieux ! il rapproche et nous livre
Tous nos contemporains, qu'il fait ainsi revivre,
Et devant eux chacun reste, au premier aspect,
Frappé d'étonnement et presque de respect.

Qui pourra nous guider dans cette foule immense ?
Qui nous dira par où ce cortége commence ?
Pourquoi ? Se perdre ici ne serait pas permis,
Nous sommes entourés de tous anciens amis :
Voici le gai Lablache et sa bouffonne enflure [33] ;
Litz, au sabre hongrois, à l'ample chevelure [34] ;
Collinet, gravissant son léger flageolet ;
Comte, s'escamotant avec son gobelet [35] ;
Ponchard père, doué de moins de voix que d'âme,

Et qui, non sans efforts, chante : *Gentille Dame*[36] !

Voici, sont-ils parfaits ! Levasseur et Nourrit[37],

Et, dans *Mame Gibou*, Vernet avec Odry[38].

Dieu ! qu'Arnal est parlant ! Que c'est bien là sa pose[39] !

Mais quel est ce béat, qui paisible repose,

Les bras croisés, assis dans un macaroni ?

C'est, remarquez son luth sans cordes, Rossini[40].

Meyerbeer, au contraire, est là, creusant sa veine,

Et, pensif devant l'orgue, accessoire obligé

De ses partitions, dont il est surchargé,

Porte, vissée au dos, sa tardive *Africaine*[41].

Voici, moderne Pan, le flûtiste Tulou ;

Voici Perlet, plus mince et plus maigre qu'un clou ;

Neuville, si fameux dans l'art de la mimique ;

Bouffé, Ravel, Grassot, non moins connus, ma foi[42];

Samson, poète-acteur ; l'aimable Sainte-Foy,

*Déserteur* doublement de l'Opéra-Comique[43] ;

Voici, près de Judith, la vive Déjazet ;

L'adorable Falcon, qui nous électrisait ;

Voici notre Dantan : habile stratagème,

Il s'est rangé parmi les plus défigurés ;

Puis l'auteur du *Chevreuil*, le spirituel Jaime [1];
Puis Macaire et Bertrand, deux types consacrés [15];
A côté de Duvert, fredonne Mélesville;
Devant Dusommerard, sourit Le Carpentier [16];
Vestris danse et Potier *songe* auprès de Sainville [17];
Lamartine *médite* en face de Berryer;
Et, devant Lamennais, Monseigneur Olivier.

Contemplons maintenant ces plâtres d'Outre-Manche,
Où Dantan restitue eux-mêmes, si complets
Dans leur nature à part, les grands seigneurs anglais :
Sefton, le haut-de-chausse au-dessous de la hanche;
Brougham, tricorne en main, sur la laine perché;
Le Roi, sous sa pesante épaulette penché;
Lord Grey qui, repliant ses jambes sinueuses,
Simule un long serpent aux vertèbres noueuses;
A côté de Cobbett tranquille et somnolent,
O'Connell beau de haine et de gestes sinistres,
Qui, le bras étendu, menace les ministres;
Plus loin, lord Clanricarde, un vrai spectre ambulant;
A la Chambre des Lords, le duc de Cumberland

Qui, le pied dans la main, négligemment, écoute
Son voisin Glocester, fort ennuyeux sans doute;
Enfin, près de Rothschild sous l'or comme étouffé,
L'évêque d'Hereford richement étoffé;
Et cette loge encore où, détail historique,
Quatre lords que le spleen dévore jour et nuit,
Sous la rampe, flambeau de leur regard lubrique,
Étalent en bâillant leur flegmatique ennui [48].
Combien de vérités, chacun les apprécie,
Dans un tel spécimen de l'aristocratie !
Comme, sous ce vernis de légère gaîté,
Sont crûment mis à jour, ou bien la nullité
De tous ces hauts barons, si fiers de leurs fortunes [49],
Ou bien leur sans-façon, la trivialité
Qui préside aux débats des Lords et des Communes [50] !

Dois-je poursuivre ? Non : le plus puissant essor
Ne pourrait soutenir un aussi long effort ;
Quand on a tant à dire, il faut que l'on oublie [51].
Laissons donc le tableau pour son encadrement :

A ce titre, admirons la double panoplie
Qui fait, comme un soleil, belliqueux ornement,
Resplendir le salon de son rayonnement.
Quelques généreux chefs de notre jeune armée
Ont offert celle-ci, souvenir de Crimée [52];
L'autre est orientale, et Dantan l'apporta
Des rivages lointains que Ramsès habita,
Comme il avait jadis amené d'Algérie
Ces deux lions, tombés sous la main aguerrie
Du lieutenant Gérard, près des murs de Cyrta [53].

Ces voyages divers sont faits pour nous surprendre,
Et le lecteur voudrait en suivre tout le cours.
Je conçois ce désir, mais je ne puis m'y rendre,
Il me faudrait le temps et l'ampleur d'un discours.
Essayons cependant, en quelques mots fort courts,
D'analyser ici la trame de tes jours,
Dantan. Écoute-moi, l'austère exactitude,
Tu le sais, fut toujours ma plus chère habitude;
Tu pourras au besoin redresser mon récit.
De l'éloge, après tout, ne prends pas de souci.

Sur ce point ton oreille a droit d'être moins tendre,
Elle y doit être faite, à force de l'entendre.

Dantan est de Paris. Il en a la gaîté,
L'esprit, malin dit-on et quelque peu caustique ;
Et, riche, grâce au ciel, de perspicacité,
Il en a même su priser le sel attique.
Son œuvre nous l'a dit : Finement aiguisé,
Son trait frappe toujours où son œil a visé ;
Chez lui, le statuaire est doublé du critique.

Dès neuf ans, maniant la gouge et le marteau,
Il apprend à tailler corniche et chapiteau ;
Il a pour le guider son vieux père et son frère.
Cependant de l'étude il aime à se distraire :
Si parfois un ami, fût-ce même un parent,
Vient chez lui, présentant l'un de ces airs bizarres
Qu'il traduira plus tard en les exagérant,
De ses futurs succès semblant chercher les arrhes,
Il s'arme d'un charbon, et sa main, en courant,

Crayonne sur le mur, ou dans un coin de l'âtre,
Le visiteur, voilé sous un masque folâtre.

Avec l'âge pourtant, sa précoce raison
De notre adolescent élargit l'horizon.
Ainsi, pour le travail plein d'un ardent courage,
Tantôt, près de nos rois sous terre enseveli,
De leurs tombeaux brisés il répare l'outrage;
Tantôt, il vient en aide au culte rétabli :
Restaure de Salins les stalles séculaires,
Ou des caveaux de Dreux les pierres tumulaires.
Du théâtre hâvrais bientôt, sculpteur marquant,
Il est parti, mandé par le préfet de Caen;
Puis, l'appel des conscrits n'enrayant point sa course,
Le voilà ciselant les frises de la Bourse,
Le char pompeux du sacre, et du royal château
Le trône mal assis, qui s'écroula si tôt.
En même temps, chez lui pour que l'étude achève
L'artiste que déjà nous prédit son début,
Flatters, puis Bosio, l'accueillent comme élève;
Et lui, pour leur prouver qu'il touchera le but,

Par une académie, œuvre d'heureux augure,
Mérite la médaille au concours de figure.
Dans cette même année, entre plusieurs choisi,
Il expose au salon Flatters, Romagnési,
Ponchard et Boïeldieu, bustes d'après nature,
L'Osage enfin qu'alors la mode promenait [54].
Et, comme échantillon de la caricature
Qui va prendre avant peu l'élan que l'on connaît,
Il charge, en préludant, le peintre Ducornet [55].

Cependant quels beaux jours devant ses yeux vont luire !
Son frère, prix de Rome, a voulu le conduire
Dans la cité classique, et leurs communs efforts
Les y font distingués et forts parmi les forts.
Le Pontife Pie huit de leur verve inspirée
Voit jaillir son image à bon droit vénérée ;
Carle Vernet, honneur justement disputé,
Par notre Dantan jeune est lui-même sculpté [56],
Et plus d'un après lui. Je pourrais, de ma plume,
Avec tous ces travaux enfanter un volume [57] ;
Non : le voici déjà qui regagne Paris.

Ces labeurs importants ont enflé son bagage ;
Mais de son autre genre il porte aussi le gage,
Genre léger que Rome a beaucoup moins compris :
Cottrau, Régny, Vernet, nous en tracent l'idée [58].
Paris heureusement garde un meilleur accueil
A ces plâtres, Dantan, qui seront ton orgueil,
Et ta vocation, un instant retardée,
N'y sera que plus sûre et que mieux décidée.
J'en appelle aux bravos par qui tes premiers nés,
Lépaule et Cicéri, vont être patronnés [59].

De ce jour, deux fois maître, et fécond en ressources,
Dantan puise les eaux du Pactole à deux sources ;
Son art, unique au fond, de forme différent,
Par un double chemin le mène au premier rang,
Et nul n'y saura mieux, à l'instar d'un trouvère,
« Passer du grave au doux, du plaisant au sévère. »
Ainsi, modifiant le maintien et l'aspect
Du modèle, et changeant de manière et de style,
Son ébauchoir, parfois moqueur, jamais hostile,
Fera comme alterner le rire et le respect.

Et ces nouveaux Janus pourront-ils ne pas plaire ?

Ce sont les deux formats d'un même texte, ou mieux

Les deux éditions d'un vivant exemplaire :

Dans celle-ci, Monsieur est froid et sérieux ;

Il est, dans celle-là, badin et gracieux ;

Il semble qu'à se voir si gai l'un se renfrogne,

Et que le second rie à voir l'autre qui grogne.

Délicieux contraste, et plaisant à tel point

Que de m'en réjouir je ne me lasse point ;

Reflet de ce bas monde où, docile à l'usage,

Tel ou tel, bien souvent, porte un double visage.

De cette œuvre complexe extrayons maintenant

Les détails principaux, ceux qu'en les couronnant

D'insignes glorieux, distinction notoire,

La France et l'Étranger ont légués à l'histoire [60].

Pour qui ces étendards, ces festons irisés,

Cette tente, ces fleurs, ces hauts mâts pavoisés ?

Et quelle est cette ville où chacun s'évertue

A fredonner les chants que dicta Boïeldieu ?
Cette ville est Rouen, Rouen qui dans ce lieu
De son fils qui n'est plus va dresser la statue.
Quel moment solennel ce fut pour toi, Dantan,
Quand on vint soulever le long voile flottant
Qui dérobait aux vœux d'une foule empressée
Ce fruit étincelant d'une chaude pensée ;
Quand le public, fixant ses regards attendris
Sur l'auteur du *Calife* et de *Jean de Paris*,
Acclama d'une voix votre double génie,
Sculpture, art consolant, et toi, noble Harmonie [61] !

Art consolant, à qui jamais put-il fournir
Plus fréquente et plus douce aussi la jouissance
De tromper les chagrins de l'éternelle absence,
Et d'imprimer alors comme un sceau d'avenir
A ce qu'au moins la mort nous laisse, au souvenir ?
Qui sait mieux ranimer par un aimable leurre
Le parent qui n'est plus, l'être chéri qu'on pleure ?
Combien, grâce à Dantan, de ces cœurs affligés
Se sont repris à battre, heureux et soulagés !

Ministère charmant, qui chaque fois m'enchante.
J'en veux ici conter une histoire touchante.

Sous ces rideaux brodés, froide, hélas ! sans couleur,
La mort à son chevet, alentour la douleur,
Écoutez cette enfant qui tristement plaisante
L'inutile bijou qu'un joaillier lui présente.
Ce joaillier, c'est Dantan : par le frère averti,
Il est ainsi venu déguisé, travesti ;
Il cherche à discerner sous sa teinte fanée
Ce que fut cette fleur si vite moissonnée ;
Et dès que le cercueil la reçut, triomphant,
Aux parents désolés il rendait leur enfant.
Un an plus tard, second désastre funéraire :
A son tour le trépas va s'emparer du frère,
De ce frère par qui fut appelé Dantan ;
S'il le voit, il saura quel sort affreux l'attend.
Mais l'artiste, qu'émeut un si dur sacrifice,
Invente sur-le-champ un nouvel artifice :
Il revêt les dehors d'un garçon tapissier,
S'approche du malade et feint d'étudier

Tel lambrequin flétri, tel autre qu'on réserve,
En observant surtout ce qu'il faut qu'il observe,
Et les parents du moins auront dans leur malheur
Pareil allégement à pareille douleur.
Admirable talent, mémoire merveilleuse,
Parmi ses qualités la plus prestigieuse,
Qui lui fit tant de fois enfanter trait pour trait
D'un visage entrevu la charge, ou le portrait [62].

*Tant de fois*, c'est *toujours* qu'il m'aurait fallu dire
Pour la charge ; devant cette aimable satire
Le modèle, en effet, ne vint jamais poser,
Et Dantan chaque fois eut l'art d'improviser.
Talleyrand, Crémieux, furent conçus à table ;
Le roi Louis-Philippe, à le voir en passant ;
Tel juge, au tribunal ; tel autre, en conversant ;
Et, détail singulier autant que véritable,
La loge d'avant-scène où bâillent quatre Anglais,
En dansant devant eux dans un de leurs ballets [63].

Une charge pourtant qui, fort peu spontanée,

Fut mainte et mainte fois par Dantan ajournée,
C'est, on l'a su depuis, celle de Malibran.
Malibran la voulut, elle lui fut donnée ;
Et puis, comment fut-elle accueillie ? En pleurant.
Pauvre femme, bientôt sa fin prématurée
Fit briser cette image, à bon droit différée,
Et son buste, qu'hélas ombrageait un linceul,
Pour nous la conserver désormais resta seul [64]....

Combien d'autres encor, dans cette *nécropole*,
Semblable terme ici n'est point une hyperbole,
D'une mort trop hâtive ont subi les arrêts,
Et dorment avec elle à l'ombre des cyprès !
Ainsi Jenny Colon ; Rachel ; et toi, Julie,
Moins célèbre ici bas, certes, mais si jolie
Que je sais plus d'un cœur par tes yeux attendri [65] ;
Toi, sémillante Esther ; et toi, Rose Chéri [66] ;
Et vous, par la musique ou le feu des théâtres
Usés avant le temps, de votre art idolâtres,
Hérold, Monpou, Chopin, toi-même, Rubini [67],
Toi, Frédéric Bérat ; et toi, doux Bellini,

Ravi si promptement aux splendeurs de la scène[68],
Dont le buste, choisi par un riche Mécène,
Lui parut, justement, digne de figurer
Où nul buste français n'avait pu pénétrer[69] !

Que fais-je ? Et faut-il donc, scrupuleux analyste,
Épuiser dans mes vers cette lugubre liste ?
Mon auditeur qui peine à marcher sur mes pas
Se lassera plus vite, hélas ! que le trépas.
Non, quittons une route assez longtemps suivie,
Et revenons, Dantan, à ton heureuse vie.

Ta vie est le travail, ta vie est l'ébauchoir :
Avoir dit les succès que l'on a vus t'échoir,
C'est avoir feuilleté page à page l'histoire
D'un labeur sans relâche et souvent méritoire[70].
Tout n'est pas là pourtant, et tu connus aussi
De mainte excursion l'aventureux souci.
J'ai dit ailleurs comment, touristes en Afrique,
Nous avons exploré cette terre historique[71].

Mon compagnon de route y cueillit des lauriers ;

Et devant eux parfois les Maures, ces guerriers,

Prodigues on le sait d'éloges et d'emphase,

Restèrent sans parole, immobiles d'extase [72].

A quatre ans au-delà, c'est encore un départ

Qui dans ce résumé veut une place à part :

Sous un gouvernement, grâce à Dieu provisoire,

La France porte un joug honteux et dérisoire ;

L'avenir politique est noir et menaçant ;

Une pénible angoisse au fond des cœurs descend.

Près d'achever sa course, en même temps l'année

Donne à tous les objets, prête à tous les pensers

Cette teinte assombrie et comme chagrinée

Qui succède aux frimas depuis peu commencés.

Pars, Dantan ! Abandonne une ingrate patrie :

Un ami va fouler le sol égyptien,

Et de l'accompagner il te somme, il te prie ;

D'honneurs environné, son sort sera le tien ;

Laisse venir à toi cette bonne fortune.

Pour moi, pressant ta main, à l'instant des adieux,

Combien je maudissais notre chaîne importune !

Comme je t'enviais jusques aux clairs de lune,

Jusqu'aux feux dévorants de ton ciel radieux !

Et, lorsqu'à ton retour j'admirai ces camées,

Ces bijoux que t'offrit notre savant Clot-Bey,

Ces damas dont l'acier en croissant se courbait,

Ces spyhnx, ces tissus d'or portés par les Almées,

Et, fils de ton ciseau, par ses fils ennobli,

Skander-Bey, Soliman et Méhémet Ali,

Comme je m'écriai, ce qu'encor je proclame :

Dantan est, sur ma foi, Dantan est, sur mon âme,

Grâce aux bienfaits divers dont le ciel l'a doté,

Le type, l'idéal, de la félicité [13] !

Tu protestes, ton front se plisse, il me rappelle

L'époque où je ne sais quel symptôme rebelle

Attristait ton esprit inquiet, tourmenté ;

Tu gémissais, craintif, sur ta faible santé,

Et moi, je me riais de tes sollicitudes,

Je te disais : crois-moi, crois-en à mes études,

Devant toi s'ouvre encore un très-vaste horizon.
Tu le vois aujourd'hui, j'avais cent fois raison.

Depuis lors, n'est-ce pas? ont sonné bien des heures.
C'était, tu t'en souviens, au sein de ces demeures
Dont le groupe, évidé par des porches béants,
Portait le nom connu de *Cité d'Orléans*.
J'aimais cette *cité*, ce numéro quarante :
De nos démolisseurs la rage dévorante
Ne l'avait pas encor mutilé, transformé,
Et dans ce lieu, souvent par nos pères nommé,
De classiques parfums l'air semblait embaumé.
Au siècle du grand roi, Lully, Quinault, Molière,
Ensemble y répétaient leurs chants mélodieux ;
Puis Rousseau (Jean-Baptiste) et sa muse un peu fière
Y fêtèrent l'Amour, les héros et les Dieux ;
Jean-Jacque y vint ensuite, et, censeur de Moïse,
Réglementa nos mœurs, en rêvant Héloïse ;
Il eut pour successeurs les époux Tallien,
Puis Auber, jeune encor, déjà musicien ;
Enfin le pavillon antique, séculaire,

Dut y céder la place au *square* circulaire
Où, compagne des arts, l'étude s'installa.
C'est ainsi que l'on vit tour-à-tour briller là :
Alexandre Dumas, aux pompeuses soirées,
Par les voix de la presse à l'envi célébrées ;
Garcia ; Zimmermann[74] ; Tanneur, peintre des eaux ;
Dubufe, dont la soie inspire les pinceaux ;
Gué ; Sébron ; Georges Sand ; Chopin, mort avant l'âge
Et qui méritait mieux qu'une amante volage ;
L'aimable amphitryon du sec Paganini [75] ;
Et toi plus tard aussi, belle Taglioni !

C'était, mon cher, au sein de cette colonie,
Mieux que jamais vivante et comme rajeunie,
Que la première arcade et son court escalier
Menaient le visiteur droit à ton atelier.
C'est là que peintre, artiste, officier de tout grade,
Écrivain, statuaire, émule ou camarade,
Médecin, fréquemment, en foule sont venus,
Là que moi-même enfin, Dantan, je te connus.
Au *joli* mois de mai, par un froid de décembre [76],

Je t'y revois encor, souffreteux, enrhumé,
Avec ton bonnet grec et ta robe de chambre,
Ton œil observateur, ton visage animé [77],
Ton front large que Gall n'eût pas mieux conformé;
Et ce talent natif, soit dit sans gloriole,
De lancer le bon mot, parfois la gaudriole,
Voire le calembour, ce père ingénieux
Du rébus illustré qu'ignoraient nos aïeux [78].

C'est dans ce gai logis, hélas! contraste insigne,
Que le tendre Chopin chanta son chant du cygne.
J'y pensai mainte fois; j'évoquais ses accents,
Comme ceux de Weber émus et saisissants [79],
Tandis que pétillait, au feu des causeries,
Le sel vif et gaulois de tes plaisanteries,
A ce feu qu'excité par les lazzis du jour
Bientôt je m'efforçais d'attiser à mon tour.
De tes joueurs alors la troupe accoutumée
Ramenait du tabac l'odorante fumée;
Alors aussi le soir et l'ombre, de ta main
Détachaient l'ébauchoir jusques au lendemain;

Les tables s'alignaient, la molle chapelure
Des dominos bruyants assourdissait l'allure,
Et debout, au milieu des chansons et des ris,
Tu plaçais tes lutteurs et réglais les paris [80].

Avec la nuit, souvent chez toi fête nouvelle :
Oui, quand plus tard surtout le cordeau qui nivèle
Eut rogné ta demeure, et t'eut fait en passant
Reculer jusqu'à celle où trôna Georges Sand ;
Quand Renaud, arrachant rosier et primevère,
Eut changé ton jardin en un salon de verre,
Comme nous t'y voyions de nobles invités
Surprendre chaque fois les regards enchantés [81] !
Dans ces réunions avec goût préparées,
De femmes, de verdure et de fleurs diaprées,
La Science et les Arts, l'Étude et la Valeur,
Se pressent, rehaussant sa gloire de la leur,
Près de l'artiste aimé dont l'appel les rassemble,
Et viennent devant lui fraterniser ensemble.
C'est alors un bonheur, un divertissement,

De chercher dans la foule et dans ce mouvement,
Souriant à sa charge et lui rendant hommage,
L'original, moins vrai pour nous que son image ;
D'embrasser d'un coup-d'œil guerriers, chanteurs, savants,
Et, devant tant de morts, tant d'illustres vivants.
Là passent, échangeant salut ou causerie,
Mène; Dantan aîné; le *Sam* de *la Patrie ;*
Méry; Lepoitevin; St.-Georges; Bellangé,
A côté de Charlet si justement rangé;
Michel Lévy; Cloquet, et Jobert de Lamballe;
De Failly; Mellinet, troué par une balle,
Et, non moins hautement cités par nos journaux,
L'illustre Canrobert, le brave Partouneaux.
Honneur à tous ces fils de devanciers célèbres,
Qui, les voyant couchés sous les dalles funèbres,
Ont chez nous dignement relevé leur drapeau !
Là, devant Marjolin, j'ai vu songer Velpeau [82];
J'ai vu Robert-Houdin répéter, devant Comte [83],
Ces tours miraculeux que longtemps on raconte;
Devant Pernet, Toirac, facile narrateur,
Dépasser chaque fois l'espoir de l'auditeur,

Et l'habile Duprez, par sa voix sans pareille,
En face de Nourrit consoler notre oreille.

Mais quel est ce théâtre, et pour qui ces bravos ?
Ces bravos ? pour Dantan : à son talent d'artiste,
Comme distraction après de longs travaux,
Il veut joindre aujourd'hui celui de librettiste,
Et, si fin dans son jeu, le mime Paul Legrand
Se fait égal renom d'un succès différent.
*Pierrot indélicat* démontrait par sa trame
Que Dantan au besoin saurait associer
La scène et l'atelier, statue et mimo-drame ;
*Le Nouveau Robinson*, et *Pierrot épicier*,
Vont fournir coup sur coup même preuve au caissier[31].

Trêve à ces souvenirs, trop récents j'imagine
Pour valoir à tes yeux ceux d'ancienne origine,
Dantan ; car je le sais, oui, lorsque devant moi
Tu déroules ta vie avec un doux émoi,
Ce qui sourit alors le mieux à tes pens

Ce qui les fait par toi chèrement caressées,

Ce n'est pas tel ou tel des splendides instants

Que fréquemment encor te ménage le temps,

Faveurs dignes souvent de ses faveurs passées :

Ce n'est pas Sellénik et ses ardents troupiers

Ébranlant tes salons de leurs hymnes guerriers ;

Ni, par nos chroniqueurs avec raison prônées,

Ses inspirations de ton nom patronnées ;

Ce n'est pas ton dernier Auber, ni Rossini [85],

Prouvant que le ciseau qui les a fait éclore

Ainsi que Dantan, jeune, ou du moins rajeuni,

N'est pas de ceux que l'âge ébrèche ou décolore ;

Non, c'est plutôt l'époque où, loin des beaux quartiers,

Ta mansarde perchait près des Arts et Métiers [86] ;

C'est, quand d'un violon ta main mal assurée

Tirait des airs de danse, à cinq francs par soirée [87] ;

Quand, du scénique auteur pressentant le destin,

Tu t'essayais à Dreux dans l'art du cabotin ;

Lorsqu'enfin, sous un règne, hélas ! trop peu placide,

Où l'émeute alternait avec le régicide,

La revue achevée, au rappel des tambours,

Tu posais ton triangle et courais aux faubourgs[88].
Bourrasques du passé, qui, malgré leurs alarmes,
Une fois dans le port n'offrent plus que des charmes.

Le port, Dantan, pour toi, c'est ce riant hôtel;
C'est tout ce qui de toi fait un joyeux mortel :
C'est un frère, illustrant cette même carrière
Dont le premier jadis il franchit la barrière,
Avant toi célébré, comme toi cher aux Arts,
L'auteur de Juvénal, de Duquesne et Villars[89];
Au dehors tes amis; au dedans ta Pauline,
Dont le front sur ton front avec amour s'incline,
Et qui marche avec toi, t'égayant le chemin,
Ses pas près de tes pas et sa main dans ta main;
C'est enfin ce nombreux et si rare assemblage
De tout ce qu'une verve inattaquable à l'âge
Par le bronze ou le marbre enfanta de travaux
Sérieux ou légers, anciens même ou nouveaux.

Devant eux, il est vrai, quand surtout le silence,
Ou la nuit qui s'approche, aide au rêve trompeur,

L'imagination facilement s'élance
Dans ces champs du mystère où parfois elle a peur.
De tant de morts debout la teinte blanche et glabre
Prête aux entraînements d'une ronde macabre :
On les voit s'agiter, tournoyer en tous sens ;
Quelques-uns sont muets, mais d'autres gémissants,
Ils soupirent ces mots, lugubre mélodie :
« Et moi, j'étais aussi jadis en Arcadie [59] !
» J'eus aussi mon hôtel. — Moi, de vastes palais.
» — Moi, le plus somptueux des vieux manoirs anglais.
» — Les femmes m'adoraient. — Moi, ma noble maîtresse,
» La gloire des combats, eut seule ma tendresse.
» — A moi l'amour de l'or, il fit tous mes bonheurs.
» — Oh ! comme sur ma route affluaient les honneurs ! »
Et tous : « Voilà ma cendre à jamais refroidie !
» Pourtant j'étais aussi jadis en Arcadie.... »

Ce fut là bien souvent ton rêve, cher Dantan.
Ce fut le mien parfois, le soir, en méditant ;
Et je disais : « Amours, richesses, renommée,
Qu'êtes-vous, si ce n'est et vapeur et fumée ?

Pour vous éterniser que d'efforts superflus !
Combien brillaient naguère, et déjà ne sont plus ! »
Et toi, tout pénétré de ces graves pensées,
Tout ému du contact de ces ombres glacées,
Par avance tu fis disposer le séjour
Où, comme elles aussi, tu descendras un jour
Décoré par tes mains, ciselé par ton frère.
On creusa sous vos yeux le caveau funéraire.
Et là, grâce à vos soins, de vous si regrettés
Vos parents dormiront plus tard à vos côtés [51].

Mais où suis-je? La nuit pâle, crépusculaire,
S'efface, un jour nouveau resplendit et m'éclaire ;
Les plâtres ont repris leur immobilité,
Leurs traits sont radieux ; pour mon âme ravie,
Tout respire l'excès de vigueur et de vie,
Tout exprime la joie et la sérénité ;
Un sang mieux échauffé circule dans mes veines.
Adieu folle tristesse ! Adieu mes craintes vaines ;
J'entends de toutes parts ce concert enchanteur :
« Des affligés celui qui peut sécher les larmes,

» D'un plaisir pur celui qui ravive les charmes,

» Celui-là des humains est un vrai bienfaiteur.

» Dantan a su répondre à ce double problème :

» Son ciseau consola plus d'un cœur attristé,

» A ce titre déjà chacun l'estime et l'aime ;

» Chez ceux qui pouvaient rire il doubla la gaité ;

» De ses contemporains il a bien mérité ! »

# NOTES.

¹ Son chapeau trop étroit et son pourpoint fourré.

Cette charge, si ressemblante, fut offerte à Ligier dans les coulisses du Théâtre Français, à la troisième représentation de *Louis XI*. Bien entendu, l'acteur n'avait posé que sur la scène. Quelle mémoire et quelle promptitude d'exécution chez notre artiste! Nous en verrons bien d'autres preuves.

² L'ingénieux Charlet, d'un favori sevré.

Dantan avait une première fois représenté Charlet avec ses gros favoris, et en les amplifiant quelque peu. Notre dessinateur, pour déjouer cette malice, se fit raser. Dantan répliqua par une seconde charge, où Charlet est barbu d'un côté et rasé de l'autre.

³ Habeneck, sceptre en main, trônant sur sa timbale ;
Musard, électrisant violon et cimbale.

Habeneck (François-Antoine), né à Mézières, le 1ᵉʳ juin 1781.
Élève, puis professeur au Conservatoire, dont il fonda les concerts, si généralement renommés ; directeur de l'Opéra pendant quelque temps, puis surtout chef d'orchestre à ce théâtre, où il a laissé, comme tel, des souvenirs qui ne s'effaceront pas, Habeneck mourut à Paris, le 8 février 1849.

Musard (Napoléon), né en 1789, fut chargé deux fois par Dantan : 1.° en 1832, avec son petit chapeau à larges bords, grêlés eux-mêmes comme son visage ; c'est le Musard de l'orchestre en plein air des Champs-Élysées, de ce concert public à 1 franc, créé là par Masson de Puit-Neuf ; 2.° en 1838, dans sa splendeur, chef d'orchestre du Concert de la rue Neuve-Vivienne. C'est toujours cependant le même habit noir, boutonné jusqu'au menton, le même visage variolé. On n'a pas oublié ses ovations comme compositeur et comme chef d'orchestre dans les bals masqués de l'Opéra.
Dans ses dernières années, Musard, un bras paralysé, s'était retiré à Auteuil, dont il fut maire vers la fin de 1846. Il y mourut en 1859, âgé de 67 ans.

⁴ Perrot, si désossé ; Nourrit, si gros et gras.

Perrot (Jules), né vers 1800, chorégraphe, danseur et maître de ballets à l'Opéra. Époux et compagnon de Carlotta Grisi, pendant le peu d'années que dura cette union il suivit sa femme au théâtre de la Renaissance, puis dans ses voyages, et partout il sut se distinguer comme auteur, ou metteur en scène, de ballets fort nombreux et qui tous réussirent.

Adolphe Nourrit, que n'a oublié aucun de ceux qui l'ont vu et entendu, était né à Montpellier le 3 mars 1802. Il mourut à Naples, le 8 mars 1839. On sait qu'il y mit fin à ses jours, victime d'un fatal antagonisme entre lui et Duprez; on venait cependant de lui donner le premier rôle à notre Opéra dans le *Stradella* de Niedermeyer, qu'il quitta brusquement après la cinquième représentation, pour s'en aller mourir sous le ciel napolitain. Pauvre Nourrit!

[5] Véron, gonflé d'écus et la seringue au bras.

Cette charge de M. Véron, demandée par lui-même, dans la crainte d'une charge haineuse et méchante, dont on l'avait menacé, de la part d'un autre artiste, fut acceptée d'abord comme elle devait l'être par un homme d'esprit. Mais bientôt des amis trompeurs ou trompés entrevirent dans cette œuvre des intentions impertinentes qui n'avaient jamais existé chez Dantan, et M. Véron se fâcha, par réflexion.

[6] Merci, Dantan, merci! car tu sais nous distraire.

Toutes les charges qui viennent d'être citées appartiennent, en effet, à la triste année 1832.

[7] La foule s'épaissir près des vitres de Susse.

Les charges de Dantan furent longtemps exposées chez Susse, au coin du passage des Panoramas et du Boulevard, puis, dans la maison

analogue et qui existe encore, sur la place de la Bourse, en même temps que chez Jeanne, passage Choiseul. On les vit ensuite, en 1846, dans le grand magasin de caricatures tenu par Aubert, place de la Bourse. Inutile de rappeler que partout elles attiraient et immobilisaient les passants.

[8] Le faux au naturel, le laid à la beauté.

Cet acte d'accusation contre la charge est, on peut le dire, historique, et je l'ai plutôt affaibli qu'exagéré en le reproduisant. « La pensée de se faire ainsi modeler est une folie, un malheur, une dépravation, » lisons-nous dans le Figaro du 2 avril 1832. « Dantan, » lisons-nous ailleurs, « a introduit le grotesque dans la sculpture, comme V. Hugo dans le drame. C'est un crime de lèse-humanité. »

[9] Font que si nettement sa charge lui ressemble
Qu'elle plaît aussitôt.

Dantan a été quelquefois appelé le Praxitèle de la foule. C'est que, dans la représentation humaine, rien pour la foule ne saurait équivaloir à la fidélité. La sculpture grecque idéalise la forme humaine; elle la veut belle à tout prix et en atténue par cela même jusqu'à un certain point la vérité. Dantan se rapproche au contraire de la nature: il aborde jusqu'à la laideur, pour y chercher s'il le faut la caractéristique de l'individu et sa personnalité. Il y a dans nos traits, dans notre physionomie, dans l'ensemble de notre être bien souvent, une extrême mobilité. Le portraitiste ne veut pas de tout ce mouvement, et il repousse surtout avec soin tout ce qui, dans cette manière d'être inconstante et variable, choque son amour du gracieux et du beau. Il

faut enfin que le modèle se recueille et *pose* devant lui ; d'où certains airs exceptionnels et factices qui ne se trouveront jamais dans une charge. Le portrait nous représente tels qu'il veut que nous soyons, tels, hélas ! que nous sommes bien rarement ; la charge nous accepte tels qu'on nous voit habituellement, et, tout en nous idéalisant aussi quelque peu dans ce sens-là, plus vrai que l'autre, elle reste par cela même bien plus voisine de la ressemblance. Le portrait est la représentation de ce que nous devrions être ; la charge, de ce que nous sommes ; c'est un miroir grossissant, mais du moins c'est un miroir.

[10] Dit-il, point de discours, ne parlez qu'à ses yeux.

*Segniùs irritant animos demissa per aurem*
*Quàm quæ sunt oculis subjecta fidelibus, et quæ*
*Ipse sibi tradit spectator....*

(HOR. *Ars poet.*)

[11] Son abdomen saillant et ses genoux rentrés.

Dabadie, dans le rôle de Guillaume-Tell. On sait que ce rôle fut écrit pour lui par Rossini. (Voyez Fétis, *Biographie des musiciens*, 2.ᵉ édition.) C'est dire que cette charge, en s'attaquant à la tenue de l'artiste, n'a nullement prétendu porter atteinte à l'estime dûe à son talent.

Né dans le midi de la France, vers 1798, Dabadie avait débuté à l'Opéra en 1819. Il y doubla d'abord, puis il y remplaça Lays. Mis à la pension en 1836, Dabadie chanta encore en Italie pendant quelques années, puis mourut à Paris, en 1856.

¹² **Du parterre, bientôt le liége disparaît.**

Duprez, dans ses débuts à l'Opéra, avait cru devoir se hausser de cette façon. Il ne tarda pas, aidé surtout par la critique de notre artiste, à supprimer cet artifice ; il comprit que les Parisiens le trouvaient assez grand par son talent pour le dispenser de se grandir par sa chaussure.

¹³ **Dans le décor, combien le résultat diffère.**

Ferri était attaché au théâtre italien, qui n'a jamais brillé par le luxe des décors, ni des costumes. On sait, au contraire, combien étaient magnifiques les décorations de l'Opéra par Cicéri. La critique de Dantan s'adresse à cette différence entre les deux théâtres, plutôt qu'au talent des deux décorateurs, artistes, on peut le dire, non moins habiles l'un que l'autre.

¹⁴ **Elle pince peut-être alors, mais ne mord pas.**

Quelle satire inoffensive, par exemple, que ce groupe qui nous représente un tribunal dit *recueilli*, c'est-à-dire trois juges profondément endormis ! Et cette charge de M. Soufflot, qui lui fut offerte pour sa fête, cachée dans un nougat ! M. Soufflot était capitaine de la garde nationale et administrateur des messageries impériales, si lentes aujourd'hui, relativement aux chemins de fer; M. Soufflot est habillé d'un côté en conducteur de diligence, de l'autre en capitaine, et il est à cheval sur une tortue, placée elle-même sur des rails.

¹⁵ Qui fut mieux inspiré, plus fin et plus charmant.

L'érection de l'obélisque, sur la place de la Concorde, en 1836, fut sans contredit une solennité scientifique des plus émouvantes. Nous nous rappellerons toujours, quant à nous, le moment où, sur un geste de l'ingénieur Lebas, la traction des cordes qui dressaient le monolithe s'arrêta, l'impulsion qu'elles lui avaient imprimée étant jugée suffisante pour l'amener d'elle-même à la station verticale. Quand on vit le monument sans appui osciller ainsi quelques secondes et puis s'immobiliser sur sa base, toute l'immense place, le garde-meuble, le ministère de la marine, et jusqu'au balcon d'où la famille royale assistait à ce beau spectacle, retentirent d'applaudissements plusieurs fois répétés.

¹⁶ En dotant les deux mains de Thalberg de vingt doigts.

« Les vingt doigts donnés à Thalberg par le malicieux sculpteur sont le plus grand éloge que l'on ait jamais fait du talent de ce clavecinisle » (Castil-Blaze. — *France musicale* du 17 avril 1842). Un pianiste moins digne d'un compliment aussi flatteur, affriandé par cette charge, vint solliciter la sienne près de Dantan. Notre artiste consentit à l'esquisser : Chaque main n'avait qu'un doigt. Ce pianiste était un homme de bon sens, il rit tout le premier de la plaisanterie et demeura l'ami de Dantan. Inutile d'ajouter que l'esquisse ne fut point achevée.

¹⁷ Au son le plus rapide et le plus éclatant.

Ce passage est emprunté presque littéralement à un article de Castil-Blaze, sur le *Musée Dantan*, inséré dans *la France musicale* du 17 avril 1842.

Castil-Blaze, critique des plus distingués, écrivait dans *le Constitutionnel*, *la Revue de Paris*, *la France musicale*, et surtout *le Journal des Débats*, où ses feuilletons sur Rossini ont laissé de longs souvenirs. Il y signait avec trois X, lesquels figurent, comme désignation en effet très-suffisante, sur le piédestal de sa charge par Dantan.

## 18 Combien vinrent quêter l'honneur d'être chargés.

Disons cependant que quelques-unes de nos célébrités prièrent Dantan de leur épargner ce genre d'illustration, et, par exemple, certains jeunes premiers qui, pour conserver les sympathies du public, pensaient avoir besoin de conserver aussi le prestige de leurs agréments physiques.

Disons encore, pour être complet sur ce point, que, par exception, plusieurs charges, mal comprises, fâchèrent ceux qu'elles représentaient. Ainsi, comme nous l'avons vu, le docteur Véron; ainsi Arago; ainsi Vestris, qui écrivit même à Dantan, et la lettre existe encore, pour se plaindre qu'il eût osé sans sa permission publier sa *quaricature* (sic); ainsi Litz, dont l'histoire à ce propos est même assez piquante: Dantan avait fait de lui une première charge; peu de jours après, Dantan se présente chez Litz et voit son œuvre reléguée dans la loge du concierge. Notre artiste rentre, improvise une seconde charge (un manteau de cheveux et deux larges mains devant un piano) et l'adresse à Litz, en le priant de l'offrir de sa part à son portier, pour faire le pendant de la première.

Terminons au reste par cette dernière observation, que bien rarement on est satisfait de sa charge en tout point. Mᵐᵉ Malibran, comme nous le dirons, pleura devant la sienne. Parfois on s'étonne d'être si vite reconnu. On se trouve tellement défiguré! Dantan lui-même avoue qu'il fut peu flatté un jour que, devant sa charge, une dame lui répondit naïvement qu'elle l'avait prise pour son portrait. Robert et Severini, directeurs du théâtre italien en 1834, avaient été représentés par Dantan en frères siamois. « Pour moi, disait Robert, je suis enchanté

de cette charge, mais Severini l'est beaucoup moins. » — « Notre charge est charmante, disait de son côté Severini, et je ne conçois pas Robert qui la trouve mal réussie. »

¹⁹ Peut donc ainsi parfois devenir un bienfait.

Cette modeste auberge est située à *Oberbeuren*, un peu au-delà de *Lichtenthal*. L'aubergiste, *Willibad Ihlé*, avait été, en 1854, charbonné par Dantan sur la muraille, tenant un cor sous son bras. Modelé ensuite par notre artiste avec son bon et gros sourire, et sachant apprécier la valeur de ce plâtre, il le fit exécuter en pierre par un statuaire badois et, en 1858, encastrer dans son mur de façade au-dessus de sa porte. Cette même année, le 18 août, par reconnaissance envers cette charge qui lui attirait d'assez nombreux visiteurs pour qu'il eût dû ajouter un kiosque à son jardin, Willibad voulut inaugurer ce kiosque, le *kiosque Dantan*, par un dîner d'artistes que présidèrent Dantan et Méry. L'arrivée de ces joyeux convives fut saluée par des fanfares, et le soir tout le jardin fut illuminé. Faut-il ajouter que la plus folle gaîté ne cessa de régner au sein de cette réunion. Méry, au dessert, récita ses *Vierges de Lesbos*, et Dantan lut un factum géographico-médical qui, au dire du journal de Bade, faillit faire étouffer de rire toute l'assistance. C'était beaucoup d'honneur pour cette bouffonnerie, dont je ne puis dire quant à moi ni bien, ni mal : je pourrais sembler peu modeste dans le premier cas, et peu sincère dans le second.

²⁰ Écrivains, magistrats, généraux, princes même.

Commençons par les princes : En 1838, les princes d'Orléans, les ducs d'Aumale et de Montpensier, honorèrent de leur visite l'atelier de Dantan et y achetèrent de nombreuses statuettes. Plus tard, le prince

Maximilien de Bavière vint lui demander son buste, et même sa charge, et il emporta, et possède encore dans son palais de Munich, l'œuvre entier de notre artiste. Plus d'un autre prince pourrait être ajouté à ceux-ci.

Parmi les généraux et officiers supérieurs, les noms se pressent en foule. Qu'il me suffise de rappeler : les maréchaux Bugeaud, Lobau et Canrobert; les généraux Bedeau, de Failly, Eynard, Bouat, etc.; les colonels Castres, Carière, Gazan, Ollivier, etc.

Le palais nous fournirait aussi bien des noms connus, et parmi eux celui de Crémieux, celui de Berryer, etc. Mais j'ai hâte d'arriver aux écrivains. Il est vrai qu'ici j'hésite et recule, tant l'énumération serait longue. Que de feuilletons, que de chroniques, ont entretenu leurs lecteurs des moindres détails de l'atelier Dantan ! Qu'il me suffise parmi leurs signataires de nommer : Castil-Blaze; Jules Janin; Eug. Guinot; Louis Huart; Roger de Beauvoir; Alph. Karr; Henri Berthoud; Paul d'Ivoy; Louis Desnoyers; Jules Lecomte; Théophile Gautier; Fiorentino, etc., etc. Tous ont vanté Dantan et ses charges. Aussi bien, si je suis dans l'erreur sur cette question, y suis-je assurément en nombreuse et spirituelle compagnie. Ce serait même, quand on parcourt les jugements et appréciations de ces littérateurs si divers, une curieuse observation que de relever les synonymes justement louangeurs accolés par tous les critiques au nom de notre artiste. C'est pour eux : *le Scarron de la sculpture; le Sterne de l'ébauchoir; le Phidias de la caricature; le Canova du laid; le Despréaux de l'argile; le Callot du plâtre; c'est un Fréron qui écrit en plâtre; un Béranger artiste qui moule ses chansons. C'est le Juvénal, le Régnier, le Molière du guéridon, ou de la cheminée. C'est le Jupiter de la charge; le Michel-Ange des bossus; le Charlet du ciseau; le Prométhée de la satire sculptée; le Démocrite de l'art. C'est un artiste chez lequel se confondent Aristophane et Labruyère. C'est l'homme qui a su le mieux faire grimacer le plâtre et rire la sculpture, le plus sérieux des arts.*

Cette dernière phrase est de Théophile Gautier. Toutes les autres sont non moins fidèlement reproduites, et je pourrais, au besoin, en nommer les auteurs.

**¹¹ Dans un isolement frappé de discrédit.**

On se ferait difficilement une idée de l'excessive popularité des charges de Dantan. Elles furent reproduites, on peut le dire, par tous les moyens et de toutes les façons imaginables : en lithographies d'abord, bien entendu, mais même en essuie-plumes, en cachets et en *poussas* chez Alph. Giroux; en pelotes, en pipes, en mouchoirs de poche, en bonnets grecs, en écrans, en paravents, en cornets de dragées; que dis-je? en robes de chambre, en rideaux, en tentures d'appartements. Et cette vogue ne devait pas être de courte durée. Elle avait commencé dès 1831, et en 1844 j'arrive à Constantine, accompagné de Dantan, qui parcourait alors l'Algérie avec moi, nous nous mettons à table, et que voyons-nous comme fond de nos assiettes? Les charges de Dantan.

Le théâtre n'était pas resté en arrière à cet égard. En 1833, la charge de Habeneck avait été reproduite par Lhéric, aux Variétés, dans *Les Actualités*. En 1834, l'Opéra introduisit les charges de Dantan dans un quadrille de ses bals masqués, et elles produisirent, dit un journal d'alors, un effet prodigieux. On y voyait figurer Rossini, Lablache, Rubini, Carle et Horace Vernet, Cicéri, Vestris qui dansa un pas de zéphyr d'une façon très-comique; et Paganini, ajoute-t-on, fut pris d'un fou rire, en voyant son Sosie jouer sa grande symphonie.

Elles figurèrent encore, en 1835, dans *La Fée aux Miettes*, vaudeville du Palais-Royal.

**¹² D'aborder ce terrain et d'y marquer leurs pas.**

J'ai vu citer d'Annibal Carrache une collection de vases transfigurés en autant de portraits humains. Raphaël, entr'autres charges, avait transformé le groupe de Laocoon en un groupe de singes, et ce dessin existe encore. Léonard de Vinci a laissé un recueil de caricatures arrivé jusqu'à nous.

²³ **Les Grecs et les Romains ne furent pas plus sages.**

Sous Périclès et sous Alexandre, la charge; mais la charge politique, celle précisément que Dantan a eu le bon esprit de s'interdire, jouissait d'une grande faveur. Le célèbre tableau allégorique du *Peuple d'Athènes*, que Parrhasius avait peint d'après Aristophane, était une véritable caricature contre les magistrats et contre les dieux. Sur un vase étrusque publié par Winckelmann on trouve encore une caricature contre Jupiter amoureux d'Alcmène; et ne sait-on pas que c'est à certaines peintures bizarres découvertes à Rome dans des fouilles, dans des grottes, et nommées *grottesche*, que l'on rapporte l'étymologie du mot *grotesque*? (V. Ménage, *Dict. étymolog.*) Sous Auguste, un certain *Ludius* cultivait la charge, dit-on, et impunément. Plus tard, ce genre de plaisanterie, ou de satire, passa de la peinture aux médailles et aux pierres gravées. Au moyen-âge, la caricature sculptée devint plus fréquente encore. Nous la retrouvons sur certains bas-reliefs de nos églises, sur leurs frontons quelquefois, sur leurs stalles bien souvent. A la Renaissance, en Italie, en France et ailleurs, la caricature contre les personnes et les choses est parfois des plus caustiques. On cite en Italie le Morto, peintre célèbre, natif de Feltro, le premier, nous dit Ménage, qui ait peint des *grotesques*; puis Andrea Feltrini de Florence, Agostino Ratti de Rome, etc. On cite en France les premières éditions de Rabelais comme *illustrées* de dessins éminemment satiriques; et qui ne connaît les charges spirituelles de Callot? On cite chez les Flamands Breughel et Pierre de Laard surnommé *Bamboche*. En Hollande, que de caricatures malicieuses et mordantes furent lancées contre Louis XIV, comme plus tard, en Angleterre, contre Napoléon et contre la France pendant les guerres de l'Empire!

²⁴ **J'ai retrouvé la charge aux murs de Pompeïa.**

J'ai vu des caricatures parfaitement distinctes encore sur les murs

d'un corps de garde de Pompeïa. Les charges de Granville (des hommes à têtes d'animaux) se retrouvent à Herculanum. Sur une peinture antique on voit Anchise, Énée et Ascagne, avec des têtes de cochons et de singes.

²⁵ Le singe, que pour être une charge de l'homme.

Revenons un instant encore aux anciens. Oui, sans doute, chez les païens, l'art embellissait plus volontiers la forme humaine qu'il ne s'exerçait à la défigurer. C'était le temps de l'anthropomorphisme. On prêtait aux dieux eux-mêmes la forme humaine. L'idéal de l'art était la beauté du corps humain, image ou reflet en quelque sorte de la beauté de l'âme. Mais la religion païenne n'était-elle pas essentiellement matérielle, et le christianisme ne vint-il pas proclamer au contraire l'indépendance, que dis-je? l'antagonisme de l'âme et du corps? Dantan, artiste moderne et non païen, a donc pu mettre en relief les imperfections de l'écorce humaine, sans préjudice aucun à la dignité de sa nature, ce qui abaisse l'homme, ce qui le rappelle à son origine, sans porter nécessairement atteinte à ce qui l'élève, à ce qui fait la grandeur de sa destinée, plus philosophe en cela peut-être qu'on ne pense. Et pourquoi d'ailleurs ne pas avertir certains individus qu'ils ont quelque chose des traits de la brute, ne fût-ce que pour qu'ils prennent garde d'en avoir aussi les instincts? Que d'hommes, en effet, ne voyons-nous pas offrir à l'observateur, avec les traits correspondants, la lasciveté du bouc, la lâcheté du lièvre, la cruauté du loup, l'entêtement de l'âne, la souplesse du serpent, etc.?

Ces considérations peuvent nous aider à comprendre le principe des charges de Dantan, la gaîté, parfois un peu triste peut-être, des œuvres si diverses de cet inépuisable humoriste, et leur vogue si prompte et si longtemps soutenue, quand surtout nous nous reportons à leur point de départ chronologique, à cette époque inaugurée par la révolution de 1830, époque d'un grand mouvement social, ère d'activité intellectuelle et de liberté.

²⁶ Fit que Dantan lui-même en devint l'héritier.

En 1852, dans un voyage à Londres dont nous reparlerons, cette statue de la tragédienne Adélaïde Kemble et les bustes en marbre de toute cette famille d'artistes, furent demandés à Dantan par lord T***.

Charles Kemble, après son frère Jean-Philippe et non moins que lui peut-être, illustra la scène anglaise, aidé de sa sœur mistress Siddons; ses filles, Adélaïde et Jenny, y continuèrent ces glorieuses traditions. Ce digne rival de Kean était né en 1775; il mourut en 1854.

²⁷ Que Dantan vient pour eux d'emprunter à Carrare.

Bustes du marquis de Douglas, de lord Charles et de lady Marie, fils et fille du duc Hamilton, faits par Dantan, à Bade, au mois d'août dernier (1862). L'atelier, placé dans le pavillon Stéphanie, sur la promenade du Grabben, fut honoré de la visite de la reine de Prusse, qui vint à deux reprises assister au travail de l'artiste, et l'invita même à dîner à la table de son royal époux.

²⁸ Oui, voici devant nous Martin; Tamburini;

Cette charge si ressemblante de Martin, en ours, est pourtant le seul portrait qui soit resté de ce délicieux chanteur. Martin (Jean-Blaise), né à Paris en 1767, doué d'une voix de baryton merveilleusement souple et étendue, avait quitté la scène de l'Opéra-Comique en 1823. Il y rentra de 1830 à 1833, non sans succès, et mourut à Paris, vers la

fin de 1837. Malade depuis la mort de sa fille, il avait en vain redemandé la santé à l'air pur d'une campagne des environs de Lyon, non loin de son digne camarade Elleviou qui, jeune encore, était allé s'ensevelir ainsi dans la retraite.

Tamburini (Antonio), né à Faenza en 1800, après d'innombrables succès en Italie et ailleurs, vint débuter à Paris en 1832, et il y fit les délices et la fortune du théâtre italien pendant plus de vingt années. Dans sa charge, la tête de Tamburini sort d'un tambour et son nez est presque aussi saillant..... que le fut son talent. Ce n'est pas peu dire.

### 29 Wartel; Chollet; Balzac, sa canne phénomène.

Wartel, un des meilleurs élèves de Choron et l'une des belles voix de l'Opéra, surtout dans les notes basses, chantait souvent dans les soirées musicales de la duchesse de Berry. Aussi l'avait-on surnommé *le Troubadour de Rosny*.

Chollet, chanteur aimé, et souvent en effet charmant, de l'Opéra-Comique. Nous retrouvons dans sa charge la torsion de son nez, due à l'usage excessif du tabac à priser.

Balzac, avant de se faire par ses œuvres une réputation universelle, occupa l'attention des Parisiens en 1834 par son petit chapeau à larges bords, sa longue chevelure et cette canne de mille écus que tout Paris a pu connaître. Nous voyons ici cette canne ornée du visage de son possesseur, en manière de soleil, dardant de toutes parts les rayons de sa célébrité, disons plutôt de sa vanité.

### 30 Les deux Lepeintre....

Lepeintre aîné (*le pain traîné*) est représenté sous deux aspects : l'un des profils est celui du *Soldat laboureur*; cette pièce eut, aux

Variétés, plus de trois cents représentations ; l'autre est celui de Voltaire dans *l'Auberge du grand Frédéric*. Les qualités du cœur brillaient chez Lepeintre aîné, d'un éclat non moins vif que son talent. Pourquoi faut-il que des chagrins trop souvent renouvelés aient fatalement abrégé une existence qui aurait pu être si heureuse ?

Lepeintre jeune, d'un talent inférieur à celui de son frère, fut aussi cependant l'une des gloires du Vaudeville et des Variétés. « Est-ce un homme, est-ce un tonneau ? » se demande devant cette charge Louis Huart dans sa spirituelle et anonyme description du *Musée Dantan* (Paris. Delloye, 1839). « Le gros Lepeintre, ajoute Huart, est surtout magnifique lorsque, dans ses rôles d'oncles courroucés, il donne sa malédiction à un mauvais sujet de neveu. Alors Lepeintre n'est plus un homme, il se gonfle, il se gonfle comme un ballon, et on voit Arnal s'éloigner avec inquiétude, redoutant sans doute que son oncle ne finisse par éclater comme une marmite autoclave. » Lepeintre jeune mourut à Paris en 1847.

[31] C'est.... dame, ce n'est pas, je crois, la modestie.

Le musée secret de Dantan était déjà fort complet, lorsque celui de Sauvageot, mort le 30 mars 1860, dont il hérita, vint l'enrichir encore. On y remarque des pierres gravées ; des bois sculptés ; des terres cuites ; des gravures, dessins et photographies, au nombre de 1200 environ ; un plat de Bernard Palissy, etc, etc.

[32] De l'œuvre entier ne sont pas même la moitié.

Les registres de Dantan, tenus par lui-même avec une exactitude et un soin véritablement consciencieux, renferment entre quatorze et quinze cents de ces productions, dont la galerie en question n'est, on le voit, qu'un abrégé. Dans cet abrégé sont cependant représentées, à

vrai dire, toutes les classes de la société : église, armée, magistrature, corps médical, beaux-arts, littérature, musique et théâtre. C'est un ensemble des plus curieux, tout à la fois, et des plus variés.

[33] **Voici le gai Lablache et sa bouffonne enflure.**

Lablache, fils d'un Français émigré, naquit à Naples le 6 décembre 1795, et y mourut le 23 janvier 1858. Admirable chanteur, acteur inimitable, comblé de distinctions et de riches souvenirs par les principaux souverains d'Europe, il ne put survivre plus de dix-huit mois à sa femme, qui l'avait rendu père de treize enfants, et qui, pendant quarante années, avait été la compagne assidue de ses triomphes. Il fut assisté dans ses derniers moments par un dominicain, un de ses anciens camarades de théâtre, qui s'était fait moine après avoir perdu lui-même sa femme et ses enfants. Charitable, bienfaisant, homme de bien en tout point, on a dit de Lablache avec raison que sa moindre qualité avait été d'être un grand artiste.

[34] **Litz, au sabre hongrois, à l'ample chevelure.**

La ville de Pesth, dans son enthousiasme pour Litz, lui vota un sabre d'honneur en manière de récompense civique. (Voyez ci-dessus, comme complément de cette note, la note 18.)

[35] **Comte, s'escamotant avec son gobelet.**

Comte, né à Genève d'un père français, en 1788, ne vint s'établir à Paris qu'en 1809, et sut y conquérir, par ses tours d'adresse et de ventriloquie, une vogue et une renommée qui ne devaient plus l'aban-

donner. Fondateur de plusieurs petits théâtres successivement, à l'usage de l'enfance, il créa dans ses dernières années le théâtre du passage Choiseul, dit *des jeunes élèves*, lequel devint, en 1855, le théâtre des Bouffes parisiens. Comte mourut vers la fin de novembre 1859.

³⁶ Et qui, non sans efforts, chante : *Gentille dame*.

La charge de Ponchard, dans le rôle de Georges de *la Dame Blanche*, est une des plus charmantes. Que de vérités dans cette pose, dans ces sourcils élevés vers le ciel, dans ces veines gonflées, dans cette main qui presse la poitrine comme pour en extraire une note laborieusement filée!

³⁷ Voici, sont-ils parfaits! Levasseur et Nourrit.

Dans *Robert-le-Diable*, 5.ᵉ acte : *Tiens, voici cet écrit redoutable...* Le facétieux de la charge est à la hauteur de l'émotion de cette scène, si éminemment dramatique: insistance satanique de Bertram, effroi et incertitude de Robert, qui s'arrache les cheveux, et dont les yeux semblent sortir de leurs orbites; maigreur du premier, embonpoint du second, tout s'y trouve.

³⁸ Et, dans *Mame Gibou*, Vernet avec Odry.

Vernet et Odry, les Oreste et Pylade du rire et de la gaîté. Vernet créa plus de cent rôles différents et sut imprimer à chacun d'eux un cachet particulier. Que de réalisme dans toutes ces créations, et, entre toutes, dans cette *Madame Pochet*, avec son vieux bonnet, ses commé-

rages, ses révérences et ses prises de tabac; et dans le Père de la Débutante; et dans Mathias l'Invalide, etc., etc.!

Ce que je viens de dire de Vernet dans Madame Pochet, au point de vue du naturel, je pourrais le dire d'Odry dans Mame Gibou. Je ne sais même si le nez d'Odry, ce nez à la Roxelane, n'ajoutait pas encore au charme du travestissement. Même assaut de comique entre les deux artistes dans l'Ours et le Pacha. Qui ne se rappelle encore notre brave Odry dans les Cuisinières, dans le Chevreuil, dans les Saltimbanques, et dans bien d'autres pièces du répertoire des Variétés?

Convenons cependant qu'il y eut toujours dans le jeu d'Odry plus de grotesque que d'art véritable. Comme finesse, étude, talent en un mot, Vernet laissa toujours son facétieux émule bien loin derrière lui.

Vernet, après avoir été longtemps goutteux, mourut à Paris, en juin 1848. Odry mourut en avril 1853, à Courbevoie, où il s'était retiré.

[39] Dieu! qu'Arnal est parlant! Que c'est bien là sa pose!

On sait qu'Arnal, né en 1794, vient de quitter le théâtre, et certes ses succès au Vaudeville et aux Variétés n'y seront pas oubliés de longtemps. On peut lire sa biographie tracée par lui-même dans une spirituelle épître à Bouffé. Voici, comme complément, le couplet par lequel Arnal a pris congé du public des Variétés, dans le courant du mois d'avril de cette année. Ce couplet, dont il est l'auteur, fut dit par lui avec une émotion à laquelle s'associa toute la salle, en l'exprimant par de longs applaudissements mêlés même de quelques larmes:

Adieu, Messieurs! Je pars... mais ma voix tremble,
Ma gaîté fuit... Je suis tout défaillant.
Quand si longtemps on a fait route ensemble,
On ne peut pas se quitter en riant.
Mais je le sens, la retraite où j'aspire
Pour mon cœur seul est un sujet d'émoi.
Que votre adieu soit encore un sourire;
Que le chagrin ne reste que pour moi!

4° C'est, remarquez son luth sans cordes, Rossini.

Dantan reprochait à l'illustre maestro sa regrettable inaction. «Inactif vous-même! reprend Rossini : Vous ne faites plus de charges... — Me défiez-vous de refaire la vôtre? — Je le veux bien, et si elle est réussie, je compose un opéra. » C'était en 1860. Nous avons la charge... Rossini veut apparemment qu'elle soit éternellement vraie.

4¹ Porte, vissée au dos, sa tardive *Africaine*.

On sait que *l'Africaine*, depuis longtemps terminée, attend toujours une voix de soprano digne du rôle écrit pour cette rareté, apparemment introuvable.

Cette charge de Meyerbeer est le digne pendant de celle de Rossini. Celui-ci, gros et gras, ne travaille plus; celui-là, maigri par l'étude, et cependant travaillant encore, est assis devant cet orgue, accessoire habituel de presque toutes ses partitions. Il lance vers le ciel des regards qui semblent y implorer une inspiration lente à venir. Il a devant lui *Robert-le-Diable*, *les Huguenots*, *l'Etoile du Nord*, *le Prophète* et *le Pardon*.

4² Bouffé; Ravel; Grassot, non moins connus ma foi.

Trois excellents comiques, le premier, en outre, acteur d'un talent rare, et que les Variétés et le Gymnase ne pourront que bien difficilement remplacer; le second, plein de verve et d'originalité, l'une des gloires

du Palais-Royal, comme Grassot, lequel, né en 1804 et mort en janvier 1860, sut se faire applaudir dans les rôles bouffons de plus de 80 pièces.

Que dirons-nous des deux précédents ? Neuville, aujourd'hui retiré de la scène, pour un temps peut-être, s'y fit remarquer par un talent d'imitation que Dantan a rappelé dans sa charge, en le perchant sur un bâton de perroquet.

Perlet, le Bouffé de son époque, dut à sa maigreur et à sa constitution souffreteuse, une partie de ses succès. Très-amusant dans les rôles à travestissements, on ne l'a point oublié dans *Le Comédien d'Étampes*, et surtout dans *Le Gastronome sans argent*, où son grand cou de cigogne l'aidait si bien à représenter l'amateur affamé, réduit à se repaître du parfum des cuisines. Perlet quitta le Gymnase en 1833 environ, et mourut peu d'années après.

## 43 *Déserteur* doublement de l'Opéra-Comique.

Sainte-Foy, chanteur et acteur comique d'un talent des plus distingués, a été chargé par Dantan sous le rôle qu'il jouait dans *le Déserteur*. On sait que, vers la fin de l'année dernière, il *déserta* trop réellement cet Opéra-Comique où il ne pouvait manquer de rentrer bientôt après. Sainte-Foy, né à Vitry-le-Français en 1817, débuta à l'Opéra-Comique en 1840. Digne successeur de Féréol, nous l'avons tous vu et admiré dans *Fra Diavolo*, *le Pré aux Clercs*, *le Caïd*, etc., etc.

## 44 Puis l'auteur du *Chevreuil*, le spirituel Jaime.

Outre *le Chevreuil*, vaudeville des Variétés, dans lequel Odry était parfait, et beaucoup d'autres pièces analogues données aux Variétés

et au Palais-Royal, Jaime fut auteur d'un grand nombre de chansonnettes bouffonnes, ainsi : *A bas les hommes! A bas les femmes! Madame Gibou*, etc.

## 45 Puis Macaire et Bertrand, deux types consacrés.

Frédérick-Lemaître, chargé de jouer un rôle de brigand dans *l'Auberge des Adrets*, eut l'idée originale et hardie, à la première représentation de ce drame, de prendre le rôle par son côté plaisant, et, au lieu d'un succès de larmes, Robert-Macaire obtint ainsi un succès de fou rire. Serres, dans le rôle de Bertrand, s'associa dignement à cette audace, et dès lors Robert-Macaire et Bertrand devinrent deux types. Tout Paris se rappelle encore le premier avec son habit vert et son pantalon garance; le second avec son chapeau défoncé, ses poches boursoufflées, son parapluie rapiécé.

## 46 Devant Dusommerard, sourit Le Carpentier.

Tout le monde connaît le musée de Cluny, dont M. Dusommerard, magistrat et archéologue, fut le créateur.

M. Aristide Le Carpentier, archéologue aussi, fabuliste, etc, est lui-même possesseur d'une collection analogue, résultat précieux et intéressant de ses lointains voyages et de ses patientes recherches.

Dantan a représenté ces deux amateurs au milieu des nombreux objets de leurs prédilections.

## 47 Vestris danse et Potier *songe* auprès de Sainville.

Vestris. Il y eut trois danseurs de ce nom :
1° Gaetano Vestris, né à Florence en 1729, mort en 1808, qui, n'ayant

pas moins de vanité que de talent, s'appelait lui-même *le Dieu de la danse ;*

2° Paco Vestris, son frère, danseur médiocre ;

3° Marie-Auguste Vestris, fils naturel du premier, né en 1760, mort en 1842, le plus fameux danseur de son temps, et qui, dansant encore à l'Opéra, malgré son âge, dans le ballet de *Psyché* où il jouait le rôle de l'Amour, avait été surnommé le *Père l'Amour.* C'est celui que nous avons sous les yeux, et qui est parfait avec sa cravate, son jabot, sa pochette, son lorgnon et sa guirlande de roses.

Potier, le célèbre comique, le héros du *Ci-devant jeune homme*, des *Petites Danaïdes*, du *Bourgmestre de Saardam*, etc. Devant cette figure un peu triste et rêveuse (on sait que telle était, en effet, la physionomie habituelle de Potier), qui ne se rappelle le *Père Sournois* des *Petites Danaïdes* et son monologue : « Ils chantent, ils dansent, et moi je me promène... Je me promène, poursuivi par un songe !!... » Potier, né à Paris en 1775, y mourut en 1838. Son buste fut commandé à Dantan par les comédiens qui venaient d'assister au convoi, pour être placé sur son tombeau.

Sainville, acteur comique du Palais-Royal qui le regrette encore, mort à Paris le 6 février 1854.

## 48 Étalent, en bâillant, leur flegmatique ennui.

Lord Sefton, poursuivant une danseuse du Grand Théâtre, avec une ardeur qui n'est pas loin de compromettre jusqu'à la fixité de son pantalon.

Lord Brougham (en prose prononcez, comme on le fait en anglais, lord *Broum*), grand chancelier, assis sur le ballot de laine traditionnel et coiffé de la perruque officielle; savant distingué et membre correspondant de notre Académie des Sciences.

Le roi, Guillaume IV, né en 1765, mort en 1837, après avoir occupé pendant sept ans le trône où devait le remplacer sa nièce, la reine Victoria.

Lord Grey, ancien premier ministre, la longueur et la maigreur humaines dans toute leur étendue.

Cobbett, ancien tambour de régiment, puis grammairien estimé, célèbre enfin par ses pamphlets qui remuèrent plus d'une fois l'Angleterre et l'Amérique. Il est là calme, froid, son large chapeau sur la tête, son parapluie derrière lui.

Daniel O'Connell, le tribun de l'Irlande; cravate desserrée, chemise ouverte, d'une main se déchirant la poitrine, de l'autre menaçant le ministère.

Lord Clanricarde, gendre de Canning; long, fluet, tête de mort qui semble grimacer.

Le duc de Cumberland, frère du roi; mise élégante, mais pose cavalière et peu respectueuse pour l'aristocratique assemblée.

Le duc de Glocester, oncle et beau-frère de Guillaume IV. Il est en frac et porte l'Ordre de la Jarretière. Quel cerveau déprimé!

Rothschild, de Londres, est représenté de deux façons : 1° contre son pilier de la Bourse, le chapeau sur la tête; 2° rentré chez lui et plongé dans l'or.

L'évêque d'Hereford, frère de lord Grey, dignement assis; soigné jusqu'à la coquetterie, personnifiant l'impassible fierté de ces évêques anglicans, plusieurs fois millionnaires.

Des quatre Anglais dans une même loge, le premier est lord Adolphus Fitz-Clarence, fils naturel du roi; il est gros et gras, bien frisé, il se renverse en bâillant. Il devait peu après, en 1834, se distinguer par son courage pendant l'incendie du Parlement et se suicider en 1842. Le second est lord Sefton; le troisième lord Allen; et le

quatrième Georges Hornwell, riche parvenu, qui doit à son opulence l'honneur de figurer à l'Opéra en cette noble compagnie.

A ces charges si connues, les seules que j'aie cru devoir citer, en étaient jointes bon nombre d'autres; ainsi, pour ne parler que des principales; lord Wellington; lord Eldon, vieux tory renfrogné; le poète Rogers, le tendre auteur des *Plaisirs de la mémoire*; Holm, le phrénologue; Talleyrand, ambassadeur de Louis-Philippe à Londres en 1833, comme il l'avait été pour la Révolution en 1792; le comte d'Orsay, fils d'un de nos généraux, et retiré à Londres, chef de la fashion anglaise, sculpteur et aquarelliste distingué, et qui, sous la présidence de Napoléon III, vint mourir à Paris, directeur de notre Musée. Enfin quelques œuvres sérieuses faites aussi à Londres : Joseph Bonaparte (le comte de Survilliers); la princesse Charlotte Napoléon, sa fille; Julie Grisi dans *Sémiramis*, etc.

Devant toutes ces œuvres, fruits rapides et merveilleux de quelques mois de séjour à Londres en 1833 et 1834, on peut comprendre quelle fut l'admiration des Parisiens. Au reste, Londres à cet égard avait devancé Paris. Le Susse de la capitale anglaise n'osa pas d'abord livrer aux regards du public tant de grands hommes défigurés, et toutes ces charges étaient restées disposées avec art chez Dantan. Mais chaque jour les plus élégants équipages venaient s'arrêter devant son n° 18, Leicester square, et les grands hommes eux-mêmes, gens d'esprit, eurent bientôt pris le parti de rire de leurs propres charges et de les admettre dans leurs salons.

⁴⁹ De tous ces hauts-barons, si fiers de leurs fortunes.

Nos grandes fortunes de France sont peu de chose, généralement, auprès de celles d'Angleterre. Le duc de Devonshire, dont nous reparlerons plus loin, était riche de quatre à cinq millions de rente, et ce chiffre n'est pas rare en Angleterre. Lord Tichfield, duc de Portland, depuis la mort de son père, propriétaire dans Londres de tout le beau

quartier de Portland, n'a pas moins de six à sept millions de revenu. Le duc de Buccleugh, sept à huit; et le marquis de Westminster, le plus riche des lords, dix millions.

### 50 Qui préside aux débats des Lords et des Communes.

Cette excellente critique des mœurs et des hommes politiques de l'Angleterre eut à Paris un grand succès. L'instinct populaire sut comprendre cette fine satire d'une aristocratie blasée; d'un roi ridicule, affaissé sous le poids de ses épaulettes; d'un règne cauteleux et jaloux. Qui sait même si le souvenir de Waterloo, souvenir jeune alors de quinze ans, ne fut pas pour quelque chose dans la joyeuse expansion de notre éclat de rire?

### 51 Quand on a tant à dire, il faut que l'on oublie.

Je ne voudrais cependant point omettre de signaler, à propos de ce musée de nos comtemporains, ce qui en est comme le complément, en même temps que la plus haute justification, si la charge avait réellement besoin d'être justifiée. Je veux parler d'un album, précieuse et intéressante collection d'autographes, soit pages musicales, soit morceaux littéraires, lettres, etc., toutes pièces inédites et adressées à Dantan, ou même composées pour lui tout exprès à l'occasion de leurs bustes, ou charges, par des auteurs ou artistes, tels que : Rossini; Chérubini; Carafa; Auber; Meyerbeer; Paganini; Giulia Grisi; Halevy; Bellini; M<sup>me</sup> Malibran; Ad. Adam; Donizetti; Rubini; Tamburini; Pauline Garcia; Lablache; Spontini; Hérold; Boïeldieu; Félic. David; Amb. Thomas; Delphine Ugalde; Talma, etc., etc.

### 52 Ont offert celle-ci, souvenir de Crimée.

Le tambour de cette panoplie, donné à Dantan par le colonel Douay,

fut pris par un soldat de son régiment, après avoir tué le Russe qui
battait la charge contre nous. Le sabre de cavalerie est d'origine française : la lame porte le nom de Clienthal, fabrique d'Alsace. Ce sabre,
enlevé à un Français pendant la retraite de Russie, fut monté à la russe,
puis repris au combat de la Tchernaïa sur un cosaque tué par nous.
La lance vient aussi de la Tchernaïa. Ces derniers souvenirs furent
offerts à Dantan par le général Bouat, qui devait mourir à Suse le
1er mai 1859, au moment même où il guidait nos premières colonnes
sur le sol italien.

### 53 Du lieutenant Gérard, près des murs de Cyrta.

On doit comprendre que je n'ai pas entrepris de rédiger ici un état
de lieux du musée Dantan. Ajoutons encore cependant qu'à la voûte
sont suspendues certaines curiosités zoologiques, telles que : albatros
aux ailes largement déployées, crocodile tué dans le Nil lors du voyage
de Dantan, et disséqué par les docteurs Clot Bey et Lallemand, etc., etc.

### 54 L'Osage enfin qu'alors la mode promenait.

On se rappelle la vogue dont jouirent à Paris, en 1826 ou 1827, les
Osages, ces indigènes de l'Amérique du Nord, les premiers que Paris
eût pu voir, du moins depuis longtemps. Celui d'entre eux que Dantan
reproduisit d'après nature se nommait *l'Esprit-Noir*. La duchesse de
Berry voulut voir l'original et la copie, et celle-ci lui fut présentée par
Dantan lui-même au pavillon Marsan.

### 55 Il charge, en préludant, le peintre Ducornet.

Le peintre Ducornet, première charge faite par Dantan et qui date de

1826, était né à Lille en 1806. Bien maltraité par la nature, privé de bras et n'ayant que quatre orteils à chaque pied, Ducornet avait su donner à ceux-ci plus de dextérité que n'en acquièrent souvent les mains les mieux conformées, puisque, devenu peintre d'histoire, il fut lauréat de plusieurs écoles académiques, médaille d'or des expositions du Louvre et membre correspondant de la Société impériale des Sciences, de l'Agriculture et des Arts de Lille. Il mourut à Paris le 27 avril 1856.

Complétons maintenant en quelques mots ce qui, dans nos vers, a dû manquer nécessairement à ce résumé biographique des débuts de notre artiste.

Dantan jeune (Jean-Pierre), naquit à Paris le 28 décembre 1800. Son père (Antoine-Laurent), était sculpteur sur bois, ciselant les boiseries d'église, les crucifix, les têtes d'anges, les bancs-d'œuvre, etc. Apprenti chez son père depuis l'âge de neuf ans, notre Dantan, en 1813, à la nouvelle de l'invasion, entre dans une manufacture d'armes pour y préparer des bois de fusils. En 1815, il suit les classes de l'École des Beaux-Arts. En 1819, il travaille à des restaurations en pierre et en marbre dans les caveaux de Saint-Denis, puis se rend à Salins et s'y occupe pendant une année à des restaurations d'églises. Après une excursion en Suisse, il est rappelé à Paris par l'âge de la conscription, et bientôt, servi par le sort, il reprend sa carrière artistique, travaille aux sculptures de la Bourse, puis aux décorations en pierre de la chapelle de Dreux, puis au théâtre du Havre et à la Préfecture de Caen. Nous le retrouvons ensuite sculptant les sabliers en pierre dure qui ornent le fronton de la chapelle expiatoire de Louis XVI ; puis, en 1825, une des figures de la voiture du sacre de Charles X, et, à Reims, le trône du sacre. En même temps, comme praticien, il étudie la mise au point sur le marbre, et s'exerce à modeler la figure. Son frère aîné, puis Flatters, et enfin le baron Bosio, dont il devient élève, le dirigent par leurs conseils. Aussi obtient-il, en 1827, une médaille au concours de sculpture à l'École royale des Beaux-Arts, et, l'année d'après, une autre médaille pour la figure modelée. En même temps, et dès 1827, la charge du peintre Ducornet, sa première charge, et plusieurs bustes

déjà remarquables, ainsi celui de Boïeldieu, annoncent en quelque sorte les deux formes sous lesquelles son talent va se produire. Enfin il aide son frère à sculpter les Muses du nouveau théâtre de l'Opéra-Comique, et Dantan aîné qui, bientôt après, méritait le grand prix de Rome, l'emmène à Rome avec lui. Ceci nous conduit à l'année 1828.

### 56 Par notre Dantan jeune est lui-même sculpté.

Vernet (Carle), fils de Claude-Joseph Vernet, né à Bordeaux, en 1758, mort en 1836. Outre ses tableaux de batailles, de chasses, de chevaux, etc., il excella dans la caricature des mœurs populaires, et y montra tant d'esprit, qu'on a dit de ces charges qu'elles étaient les épigrammes du dessin.

Son digne fils, Horace Vernet, naquit à Paris, en 1789, et il vient d'y mourir en 1863. Sa gloire et ses succès sont tellement nos contemporains, qu'ils nous dispensent de tout éloge.

### 57 Avec tous ces travaux enfanter un volume.

Citons en particulier le buste de Boïeldieu, fait en plâtre, à Paris, d'après nature, reproduit en marbre, à Rome, et qui, plus tard, en 1834, fut donné à l'Institut par M. Thiers.

### 58 Cottrau, Régny, Vernet, nous en tracent l'idée.

En 1829, Dantan fit à Rome les charges de Félix Cottrau et d'Alphé Régny, peintres, et une première charge de Carle Vernet (celle au cou

de cheval est postérieure à celle-ci). Les élèves pensionnaires de Rome accueillirent assez froidement ces premiers essais, déjà pourtant fort bien réussis.

### 59 Lépaule et Cicéri vont être patronnés.

La charge du peintre Lépaule, faite par Dantan à son retour de Rome, eut un tel succès dans les soirées de Cicéri, qui avaient lieu tous les dimanches aux Menus-Plaisirs, que la charge de Cicéri lui-même suivit bientôt après; même accueil et par conséquent mêmes encouragements à se lancer sur ce terrain, où Rossini, Lablache, Rubini, Ponchard, etc., ne tardèrent pas à rejoindre leurs devanciers. Lépaule, peintre des courses de chevaux, des chiens, etc., avait été représenté en rat, par suite de je ne sais quelle analogie entre sa physionomie et celle de ce rongeur.

### 60 La France et l'Étranger ont légués à l'histoire.

En 1831, Dantan jeune fut nommé chevalier de la Légion-d'Honneur. En 1852, 1853 et 1863, des décorations étrangères vinrent s'ajouter à cette première décoration : ce sont les croix de Sts-Lazare et Maurice; des Deux-Siciles; d'Isabelle-la-Catholique; et l'Ordre de la Couronne-Royale de Prusse.

On conçoit qu'à moins de vouloir transformer cette biographie succincte en un livret de musée, je ne puisse énumérer, ni dans mes vers, ni même dans ces notes, les œuvres sérieuses de Dantan, bien plus nombreuses que ses charges. Nommons, cependant, parmi les plus anciennes, le buste en marbre de Jean-Bart, commandé par le gouvernement pour le musée de marine, et ceux de *Monsieur*, ou Philippe d'Orléans, de Pierre Lescot et du comte de Blanchefort, commandés pour le musée de Versailles, en 1830 et 1831, et qui, à la distribution des récompenses, après l'exposition de 1831, lui valurent une médaille d'or.

Rappelons les bustes de Rossini, Paganini, Victor Hugo, Casimir Delavigne, Chérubini, etc., sans oublier la jolie statuette de la princesse de Belgiojoso, remarquée au salon de 1832, etc., etc.

## 61 Sculpture, art consolant, et toi, noble harmonie.

Boïeldieu était né à Rouen, en 1775; il mourut en 1834.

Sa statue, par Dantan, offre comme un mélange de réalisme et d'idéal. La tête est belle d'inspiration et de génie, et en même temps la chemise entr'ouverte sur la poitrine, la robe de chambre bien drapée, souple et laissant deviner le nu, les pantoufles même qui complètent le négligé du costume, rappellent le musicien simple et modeste, tel qu'il dut être composant : *le Calife de Bagdad*, *Ma Tante Aurore*, *le Nouveau Seigneur du village*, et plus tard, sous les ombrages de sa villa de Jarcy, *la Dame Blanche* et *les Deux Nuits*.

L'inauguration de cette statue de bronze, sur le cours Boïeldieu, eut lieu le 20 juin 1839.

Rappelons, à propos de *la Dame Blanche*, que sa millième représentation a eu lieu le 16 décembre 1862. On y remarqua, lisons-nous dans *le Figaro-Programme*, ce fait curieux et sans doute unique dans les annales du théâtre, qu'une choriste, Mme. Lestage, qui appartient depuis trente-six ans à l'Opéra-Comique, y chanta ainsi dans les chœurs de *la Dame Blanche* pour la millième fois.

## 62 D'un visage entrevu la charge ou le portrait.

Dantan possède à un très-haut degré *la mémoire des personnes*, pour emprunter l'expression de Gall, ou, suivant d'autres phrénologistes, *le sens des formes*. Aux preuves que j'ai données, et j'en donnerai bientôt d'autres encore, je pourrais ajouter le petit buste de Rachel, fait de

mémoire, après quelques instants seulement d'une pose chez un tiers, pose brusquement interrompue par la mère de l'illustre tragédienne, avec cette exclamation : « Je ne veux pas que vous fassiez la caricature de ma fille ! »

### 63 En dansant devant eux dans un de leurs ballets.

Talleyrand, ancien évêque d'Autun, prince de Talleyrand et seigneur de Valançey. Sa charge, improvisée par Dantan, au sortir d'un dîner à l'ambassade de France, à Londres, était si voisine du réel, qu'on pouvait se demander si c'était une charge. « C'est trop comme portrait, dit Talleyrand en la voyant, et trop peu comme charge. »

Crémieux fit devant moi un autre reproche à sa charge, dont chacun le complimentait : « Ceux qui me connaissent le mieux, dit-il, auront peine à me reconnaître : M. Dantan m'a mis des papiers à la main ; or, je plaide toujours sans notes. »

Louis-Philippe, dont la charge ne figura jamais dans le commerce, n'avait été vu par Dantan qu'une fois encore et dans la rue, quand il fut reproduit, et avec une telle fidélité dans les détails, que plus tard les peintres Mauzaisse et Coudere vinrent emprunter cette charge pour aider leurs souvenirs.

*Tel juge...* M. E. M. avoué, demandé à Dantan par un client, vu de loin au tribunal, et si bien réussi, qu'amené sous un prétexte quelconque dans l'atelier du statuaire, il fut le premier à s'y reconnaître.

*Tel autre en conversant.* M. Chodron, jeune attaché d'ambassade à Londres, ayant sollicité de Dantan la permission de le voir travailler à ses charges : « Tenez, Monsieur, dit Dantan, on prend un peu d'argile, on la pétrit ainsi, on lui donne cette forme d'abord, puis cette figure. » « Eh ! mon Dieu ! s'écrie notre jeune homme, cette figure, c'est la mienne ! » Et, en effet, notre jeune diplomate était représenté, et très ressemblant, la tête sortant d'un chaudron.

Quant aux quatre Anglais de la loge, ou baignoire, d'avant-scène, Dantan les avait étudiés tous les quatre à la fois en passant et repassant devant eux, revêtu d'un domino de figurant, dans le ballet de *Gustave III*.

64 Pour nous la conserver désormais resta seul.

Madame Malibran avait inutilement demandé sa charge, pendant toute une année. Un jour enfin, c'était en 1831, vaincu par ces instances réitérées, Dantan cède, et le soir même, dans les coulisses du théâtre italien, il présente à la cantatrice l'œuvre si désirée. Madame Malibran le remercie, considère cette charge, cherche à sourire, et fond en larmes. De ce jour, Dantan se promit de ne plus renouveler pareille concession, et il se tint parole. Poursuivi même par le souvenir de cette faiblesse comme par un remords, il obtint un peu plus tard de Madame Malibran, et conserve précieusement dans son album d'autographes contemporains, la déclaration suivante que j'y copie textuellement :

« M. F. Malibran a prié Monsieur Dantan de vouloir bien lui faire sa charge en plâtre et de la publier, afin que la masse vulgaire (*sic*) pût rire à ses dépens. » Trois ans après, le 23 septembre 1836, Marie-Félicité Malibran mourait à Manchester, et M. de Bériot, son époux, si justement et si profondément désolé, ne voulait pas qu'un sculpteur vînt prendre sur son lit de mort l'empreinte de cette noble et expressive physionomie. Heureusement, quelque temps avant, sur la demande de Madame Malibran elle-même, Dantan avait fait d'elle un buste pour lequel elle avait consenti à poser. En apprenant sa mort, par un sentiment que chacun peut comprendre, Dantan retira du commerce la charge en question et en fit briser le moule.

Madame Malibran (Maria-Felicita Garcia), était née à Paris le 24 mars 1808.

⁶⁵ Que je sais plus d'un cœur par tes yeux attendri.

Jenny Colon, née à Boulogne-sur-Mer, le 5 novembre 1808, morte à Paris le 5 juin 1842. Charmante femme et non moins charmante cantatrice, qui débuta au théâtre Feydeau à peine âgée de 14 ans, qui traversa ensuite le Vaudeville, les Variétés, le Gymnase, et qui devait mourir, revenue à son point de départ, à l'Opéra-Comique, partout applaudie, partout regrettée.

Rachel (Élisabeth-Rachel Félix), notre fameuse et si regrettable tragédienne, née le 28 février 1821, en Argovie (Suisse), morte à 38 ans près de Cannes (Var), inhumée à Paris avec la plus grande pompe le 11 janvier 1858. Pauvre femme qui, vers la fin de décembre, écrivant quelques lignes de sa main défaillante, les datait du 1ᵉʳ janvier et ajoutait : « J'antidate cette lettre..... il me semble que cela va me forcer à vivre jusque-là. » Elle devait vivre jusque-là en effet : elle s'éteignit le 3 janvier.

Julie L., de Vendôme, choriste aux Italiens, très-bonne musicienne et d'une instruction des plus variées, morte jeune encore, et enterrée au Père-Lachaise, où un lord écossais, admirateur de son talent, qui l'eût épousée sans l'opposition de sa famille, et qui ne devait lui survivre que six mois, lui fit élever un monument de marbre.

⁶⁶ Toi, sémillante Esther, et toi, Rose Chéri.

Esther de Bongars, fille d'un père qui n'avait pas dédaigné la profession de comédien et qui mourut souffleur, n'en était pas moins petite-fille du baron de Bongars qui, après avoir servi sous le prince de Condé, sous le prince de Hohenzollern, en 1806, et sous Jérôme, roi de Westphalie, rentra en France général de division. Elle était même arrière-

petite-fille du comte de Bongars qui, sous Louis XIV, avait eu l'honneur de signer le traité de paix entre la France et la Suède.

Esther, tout en se montrant fière de sa naissance et ne manquant pas de timbrer ses lettres de son blason, monta très-jeune sur les planches et se fit remarquer spécialement aux Variétés, dans le rôle de *Zéphirine* des *Saltimbanques*. Elle joua aussi pendant sept années consécutives à Saint-Pétersbourg. Mariée dans les dernières années de sa vie, elle mourut le 7 décembre 1861, à Billancourt, après une longue maladie, âgée de 47 ans. Dantan l'a représentée sous son costume de *débardeur* dans *Deux Dames au violon*.

Rose Chéri, femme de M. Montigny, directeur du Gymnase. Excellente actrice et non moins excellente mère, elle mourut à Paris le 21 septembre 1861, à peine âgée de 35 ans, d'une angine couenneuse contractée en soignant et sauvant un de ses enfants de cette affreuse maladie. Son charmant buste, teinté de *rose*, nous la représente dans le rôle de *Clarisse Harlowe*.

## 67 Hérold, Monpou, Chopin, toi-même Rubini.

Hérold, né à Paris en 1791, élève de Méhul; mort à 42 ans, laissant une femme et trois jeunes enfants. Auteur de *Zampa*, *le Pré aux Clercs*, etc.

Hippolyte Monpou, l'auteur de la romance *l'Andalouse*, des *Deux Reines*, de *Piquillo*, etc. Né à Paris le 12 juin 1804, mort à Orléans le 9 août 1841.

Frédér. Chopin, compositeur et pianiste, né aux environs de Varsovie en 1810, mort à Paris le 17 octobre 1849. On l'avait surnommé le *poète du piano*, tant ses compositions sont pleines de grâce et de rêverie.

Rubini (Jean-Baptiste), né en 1795 à Romano, près de Bergame, mort en 1854. Doué d'une voix de ténor magnifique et d'un grand talent

comme chanteur, depuis 1835 où il s'était fait connaître à Paris dans la *Cenerentola*, son existence artistique n'avait été qu'une suite de triomphes.

⁶⁸ **Ravi si promptement aux splendeurs de la scène.**

Frédéric Béral, né en 1800, auteur de *Ma Normandie* et de tant de romances ou chansonnettes devenues populaires, mourut en 1855. Il avait été précédé et devait être continué en quelque sorte dans sa brillante et mélodieuse carrière par son frère Eustache Béral, l'auteur du *Coutiau perdu*, des *Souvenirs d'enfance*, *Soldat au retour*, etc., dont une charge délicieuse, décrite par nous autre part (V. *Eust. Béral, ou le moderne Trouvère*, p. 59), figure dans le musée Dantan.

Bellini, né à Catane, en 1802, mourut à Puteaux en 1835, entouré des soins les plus tendres par M. et Mme Lewis. Dantan, qui avait déjà fait son petit buste, vint le mouler après sa mort pour un buste plus grand, destiné au théâtre italien, buste qu'il reproduisit en marbre pour la galerie du duc de Devonshire.

⁶⁹ **Où nul buste français n'avait pu pénétrer.**

Le duc de Devonshire, mort à Londres en janvier 1858, fut sans contredit un des plus grands et des plus magnifiques seigneurs d'Angleterre. Sa résidence de Chatsworth, dans le comté de Derby, était d'un luxe et d'une splendeur incomparables. Parc admirable, et qu'en automne, pendant les réceptions, deux ou trois cents paysans balayaient chaque nuit, pour qu'en s'y promenant le matin les visiteurs n'y trouvassent pas une feuille morte; espaliers en plein air, appuyés sur des murs creux et chauffés intérieurement; serres, les plus belles du monde, où un cèdre du Liban se dressait dans toute sa hauteur, où

l'on se promenait en calèche à quatre chevaux, et où des oiseaux de tous les climats chantaient, perchés sur les arbres de leurs pays; roches gigantesques et montagnes artificielles pour la culture des plantes de montagnes; voilà ce qu'étaient les dehors de cette somptueuse résidence. Dans le château, cent appartements; curiosités historiques et chefs-d'œuvre de toutes sortes : bibliothèque de cinquante mille volumes, dont beaucoup fort rares; plusieurs manuscrits rares aussi, et, par exemple, un manuscrit du temps de Charlemagne, avec couverture enrichie de pierres précieuses. Tableaux et statues du plus grand prix; portraits de famille par Holbein, Van Dyck, Rubens, Velasquez, etc.; dix Claude Lorrain; parmi les statues, trois des plus beaux ouvrages de Canova : l'Endymion, l'Hébé et le buste colossal de Napoléon. En outre, les deux Vénus, par le même, d'après Pauline Borghèse, maîtresse du duc de Devonshire, et qui, en mourant, lui légua sa magnifique collection de camées antiques.

Le duc de Devonshire avait été chambellan du roi Guillaume IV, puis de la reine Victoria. Ambassadeur extraordinaire en Russie, il y fut pris en intime affection par l'empereur Nicolas, qui vint le voir et fut reçu à Chatsworth, ainsi que la reine d'Angleterre.

Désireux de posséder un buste de Bellini, le duc de Devonshire le commanda à Dantan, en 1842, et l'invita à venir l'installer lui-même dans ce musée où nul ouvrage français de ce genre, lui dit-il, n'avait encore été admis. Dantan, à cette occasion, fut retenu par le duc une dizaine de jours à Chatsworth.

Cette magnifique propriété est passée, depuis la mort du duc, entre les mains de son neveu, lord Burlington.

### 7° D'un labeur sans relâche et souvent méritoire.

Je me suis déjà défendu, dans la crainte de tomber dans le catalogue, d'avoir à énumérer les œuvres sérieuses de Dantan. Et pourtant elles sont si nombreuses, elles se montrent à nous et surgissent comme de partout si fréquentes et souvent même si attrayantes, que je ne puis me dispenser d'une dernière citation. Restreignons-nous cependant aux

commandes officielles. A ce titre, nous pouvons citer : Sainte-Agathe pour l'église de la Madeleine ; et Saint-Denis pour l'église Ste-Clotilde ; le buste de Soufflot, pour la bibliothèque Ste-Geneviève, et dans ces derniers temps, le buste d'Auber, pour le Conservatoire de musique ; la statue de Philibert Delorme, pour la décoration du Louvre ; les bustes en marbre de Boïeldieu, Carle Vernet, Chérubini, Paër, Rémusat, Gros, Spontini, etc., pour l'Institut ; enfin, pour le Musée de Versailles, après les bustes que nous y avons déjà cités, ceux du général de Marolles, du maréchal Canrobert, etc.

71 Nous avons exploré cette terre historique.

Voyez *Un Touriste en Algérie*, Paris, 1844.

72 Restèrent sans parole, immobiles d'extase.

Je puis citer en particulier le buste du maréchal Bugeaud, fait d'après nature à Alger même, et devant lequel, en effet, quelques Maures, amenés là sans avoir été prévenus, demeurèrent un certain temps comme pétrifiés d'étonnement.

73 Le type, l'idéal, de la félicité.

Le 10 novembre 1848, Dantan s'embarquait à Marseille sur le vapeur anglais *le Merlin*, emmené en Egypte par son ami le docteur Lallemand, dont Ibrahim-Pacha réclamait les soins. Dantan, tout en savourant les charmes d'un voyage si intéressant et à vrai dire presque princier, fit au Caire le buste du docteur Clot-Bey, et à Schoubra, d'après nature, le buste de Son Altesse Mehemet Ali, celui de Mustapha-Bey, etc.

## 74 Garcia; Zimmermann;

Garcia (Manuel), compositeur et surtout admirable chanteur, né à Séville, le 21 janvier 1775, mort à Paris le 9 juin 1832; père de Mᵐᵉ Malibran.

Zimmermann, compositeur et pianiste des plus distingués, né à Paris en 1783, mort à Paris le 29 octobre 1853, à 69 ans. Il donnait chez lui, cité d'Orléans, tous les jeudis, des réunions musicales fort recherchées.

## 75 L'aimable Amphitryon du sec Paganini.

Paganini (Nicolo), né à Gênes en 1784, mort à Nice en 1840. Son talent extraordinaire, comme violoniste, lui valut des succès tellement lucratifs, qu'il laissa en mourant plus de quatre millions. Vers 1837, Paganini venait prendre ses repas chez Mᵉˡˡᵉ Clara Lovedey qui, avec son père, habitait le square d'Orléans et y donnait tous les quinze jours des matinées musicales. Dantan avait fait cette charge, véritable étude ostéologique, après avoir vu jouer Paganini aux Italiens, placé dans le trou du souffleur.

## 76 Là que moi-même enfin, Dantan, je te connus.

C'était en mai 1838. Dantan occupait alors un entresol de la cité d'Orléans, rue St.-Lazare, 36, véritable musée que l'appartement contigu, ancien logement du pianiste Chopin, lui avait permis de compléter, en y ajoutant un salon et un musée secret.

## 77 Ton œil observateur, ton visage animé.

Le visage de Dantan est expressif, animé, et comme nous l'indique sa charge, non moins grêlé. C'est une particularité qu'il a de commune avec Louis XIV et la charmante Lavallière, et que de nos jours partagent ou partagèrent avec lui, entre plusieurs autres : Saintine, l'auteur de *Picciola* ; le musicien Caraffa ; Louis-Philippe ; le comte de Salvandy ; M. Dupin aîné ; Duponchel ; Eug. Briffaut ; Rubini ; et quelques dames qui n'en sont, ou n'en furent, pas moins fort jolies : M<sup>elle</sup> Leverd, des Français ; Carlotta Grisi ; Minette, l'actrice du Gymnase ; M<sup>elle</sup> Mars, un tant soit peu ; Céleste Mogador ; Judith Ferreyra, des Variétés, etc.

## 78 Du rébus illustré qu'ignoraient nos aïeux.

On a dit qu'il y avait deux hommes qui ne parlaient que par calembours : M. Jacques Arago et M. Dantan jeune. On a ajouté que M. Jacques Arago était l'homme de Paris qui faisait les meilleurs, et Dantan les plus mauvais. Est-ce vrai ? Je n'en sais rien pour ma part, n'ayant pas eu l'honneur de connaître M. Jacques Arago. Tout ce que je peux dire, c'est qu'un jour où, déjà possesseur de plusieurs portraits de Dantan, je lui en demandais un nouveau qui venait d'être publié. « Ah ça ! me répondit-il, vous voulez donc faire une colonie de *mes traits ?* » Je souhaite que M. Arago ait improvisé souvent des calembours mieux réussis.

Quant au rébus illustré, cet agrément indispensable aujourd'hui de tout journal illustré qui se respecte, ou plutôt qui respecte ses abonnés, on peut dire, sans conteste, que Dantan en est le véritable inventeur : on sait que chacune de ses charges porte le nom du personnage écrit dans ce langage hiéroglyphique. Je puis ajouter que, pendant les premières années de leur existence, nos journaux illustrés durent à Dantan un nombre considérable de ces rébus, dont les hardiesses néologiques

nous étonnèrent dans le principe et bientôt nous divertirent, et sont même devenues un des aliments les plus nécessaires à la vie intellectuelle du Parisien.

### 79 Comme ceux de Weber émus et saisissants.

Weber, l'illustre auteur de *Freyschüts, Euryanthe, Obéron*, etc., né en 1786, à Eutin (Holstein), mort à Londres en 1826.

### 80 Tu plaçais les lutteurs et réglais les paris.

Jusqu'à ces dernières années, et pendant les vingt précédentes environ, tous les jours, vers quatre heures, un certain nombre des amis de Dantan arrivaient dans son atelier et y jouaient aux dominos. Cette réunion spirituelle et joyeuse, dans laquelle figurèrent, entre bien d'autres : Dantan aîné, Louis Huart, l'architecte Renaud, le docteur Lallemand, Alphonse Karr, Mène, Duprez de l'Opéra, Robert Houdin, le marquis de Turgot, Jobert de Lamballe, Henri Berthoud, Ste.-Foy de l'Opéra-Comique, le docteur Toirac, etc., portait le nom de *Club des Dominotiers*. Dantan en était le président. Une fois chaque année, surtout pendant les derniers temps, à la belle saison, on se réunissait à table dans l'un de nos principaux restaurants, et dans ces fêtes, l'esprit assurément ne pétillait pas moins que le champagne. En 1850, le rendez-vous fut à Asnières, chez la mère Laroche, en face de l'Ile des Ravageurs, et après le dîner on imagina d'improviser une représentation en plein vent. Des bouts de chandelles furent dressés sur des pierres disposées circulairement; une bruyante parade eut bientôt appelé alentour une foule compacte; un de nos plus gais chanteurs de chansonnettes, Chaudesaigues, débita un boniment merveilleux; un référendaire aux sceaux, notre ami A. F., exécuta des tours de gobelets et se montra prestidigitateur fort adroit; Robert-Houdin

couronna la séance en réalisant là quelques-uns de ses prodiges les plus merveilleux; enfin, une collecte abondante termina la fête et fut remise à la mairie pour les pauvres de la commune.

8¹ Etonner chaque fois les regards enchantés.

Dans l'une de ces brillantes soirées, en mai 1857, Sélénick, chef de musique du 2.ᵉ voltigeurs de la garde, amené par son colonel, le colonel Douay, exécuta d'une manière fort remarquable plusieurs morceaux, tels que l'ouverture de *Guillaume Tell*, une fantaisie sur *Fra Diavolo*, et *les Roses d'or*, valse dédiée à Dantan par Sélénick. Un certain nombre d'officiers et de médecins civils et militaires assistaient à cette réunion: ainsi le maréchal Canrobert, le général Mellinet, le général de Failly, aide-de-camp de l'Empereur, le général Partouneaux, les docteurs Velpeau, Michel Lévy, etc. On y remarquait aussi MM. St.-Georges, d'Ortigue, Jubinal, Mène, Bellangé, L. Fleury, Lepoitevin, Durand-Brager, etc.

Après le concert donné par Sélénick, Duprez et l'une de ses meilleures élèves, Mlle. Lehmann, chantèrent un duo de *Rigoletto* et le beau duo du *Trovatore*. Enfin, on entendit Ste.-Foy, les frères Lionnel et M. Lamazou, virtuose béarnais, qui récita des mélopées originales d'un effet merveilleux.

Dans une soirée ultérieure, en mars 1858, aux artistes sus-nommés s'ajouta Henri Herz, et Robert-Houdin donna une charmante séance de prestidigitation.

8² Là, devant Marjolin, j'ai vu songer Velpeau.

Notre célèbre et si regretté professeur Marjolin était né en 1780. Il mourut en 1850. Son buste et celui de M. Velpeau, son digne successeur, peuvent être cités, sans contredit, parmi les plus remarquables.

## 83 J'ai vu Robert-Houdin répéter devant Comte.

Tout Paris connaît Robert-Houdin, rival de Comte, comme prestidigitateur, mais bien supérieur comme mécanicien et comme ingénieux physicien.

## 84 Vont fournir coup sur coup même preuve au caissier.

A l'exemple de Cham, d'Henri Monnier, de Jacques Offenbach, etc., Dantan voulut être joué aux *Folies Nouvelles*, et il y donna, non sans succès : *Pierrot indélicat*, en juin 1855 ; *le Nouveau Robinson*, en février 1858 ; et *Pierrot épicier*, en janvier 1859.

## 85 Ce n'est pas ton dernier Auber, ni Rossini.

Auber et Rossini, deux noms qui peuvent se passer de commentaires. Rossini, arrivé plus vite et plus haut sans doute, se repose depuis longtemps déjà, du moins pour le public. Auber travaille encore, et l'on sait quel fut le succès de *la Circassienne*, dernier opéra-comique pour lequel Scribe ait été son collaborateur, et dont il composa la musique étant presque octogénaire (Auber avait soixante-dix-neuf ans le 29 janvier 1861). Auber posa à peine pour son dernier buste, que Dantan dut exécuter, par conséquent, à peu près de mémoire, et qui, destiné au foyer de l'Opéra-Comique, lui valut une lettre de félicitations et de remerciments, signée par tous les artistes de ce théâtre. Quelle ressemblance en effet ! et comme, dans cette physionomie spirituelle et fine, on retrouve bien ce léger reflet de tristesse, expression dominante chez l'auteur de tant d'œuvres si gaies pourtant et si légères !

M. Auber, membre de l'Institut depuis 1839, fut nommé en 1830 directeur des Concerts de la Cour de Louis-Philippe. Il est directeur aujourd'hui de la Chapelle impériale. En 1842 il succéda à Chérubini comme directeur du Conservatoire de Musique.

### [86] Ta mansarde perchait près des Arts et Métiers.

Dantan occupa d'abord rue St.-Martin, en face des Arts et Métiers, un logement de 80 fr. par an. Engagé par M. O., riche propriétaire, à devenir son locataire, en échangeant cette mansarde contre un petit appartement modeste encore, mais plus convenable, situé rue St.-Lazare, N° 31, aujourd'hui 47, Dantan s'effrayait à l'idée, bien hardie en effet, d'assumer de la sorte un loyer de 300 fr., quand le propriétaire, aussi délicat que généreux (c'était en 1833), lui fit observer que son buste et celui de son père allaient l'acquitter par avance pour les deux premières années.

Ce fut dans cet appartement, mansardé lui-même, que pourtant arrivèrent bientôt, gravissant ainsi les cinq étages par un escalier de service : Rossini, Lablache, Mesdames Malibran, Grisi, etc., etc. Dantan resta là trois ans, pendant lesquels eurent lieu ses premières excursions à Londres, et passa ensuite dans la *cité d'Orléans*.

### [87] Tirait des airs de danse à cinq francs par soirée.

C'était chez Madame de Laferté, et pour faire danser de soi-disant enfants. Dantan avait alors dix-sept ou dix-huit ans.

### [88] Tu posais ton triangle et courais aux faubourgs.

Dantan était, sous Louis-Philippe, premier triangle dans la

deuxième légion de la garde nationale. Ad. Adam y était alors second triangle; Levasseur, premier chapeau chinois, et Nourrit deuxième. Le triangle était au reste, à cette époque, un instrument affectionné par les artistes. En effet, la garde nationale compta, parmi ses triangles : Robert, directeur des Italiens; Etex, le statuaire; Romagnési; Chaudesaigues; Lafont, Dérivis et Wartel, de l'Opéra; Odry, des Variétés; Troupenas, l'éditeur de musique; Hérold, auquel succéda, je crois, A. Adam cité plus haut, etc.

### 8º L'auteur de Juvénal, de Duquesne et Villars.

Juvénal des Ursins, à l'Hôtel-de-Ville de Paris; Duquesne, à Dieppe; Villars, au Musée de Versailles.

M. Dantan aîné avait débuté brillamment par son *Hercule sur le Mont-Œta*, qui lui valut le grand prix de Rome. L'avenir réalisa ou dépassa même ce que promettait ce début. Citons, sans pouvoir énumérer ici toutes ses œuvres : Une ivresse de Silène, bas-relief; un jeune chasseur jouant avec son chien, marbre placé aujourd'hui dans le Musée du Luxembourg; le buste de M<sup>elle</sup> Horace Vernet, et beaucoup d'autres où l'on retrouve l'empreinte et le cachet d'un talent supérieur, associé, chez cet artiste éminemment distingué, à une extrême modestie.

### 9º Et moi, j'étais aussi jadis en Arcadie !

Tout le monde connaît le tableau du Poussin : *Les Bergers d'Arcadie*. Des bergers se promenaient dans une riante vallée, quand l'un d'eux se penche pour déchiffrer l'inscription gravée sur une tombe et lit ces mots : *Et in Arcadiâ ego.*

*Et moi, je fus aussi pasteur en Arcadie.*

Voyez à ce propos Delille, *Les Jardins*, ch. IV.

9¹ **Vos parents dormiront plus tard à vos côtés.**

Dantan a fait dresser au Père-Lachaise une pierre tumulaire sculptée par son frère et par lui, et décorée par l'un et par l'autre réciproquement, de leurs médaillons et de ceux de leurs parents.

Sous cette pierre, qui sera leur tombeau, ces deux frères ont fait apporter, avec une vénération toute filiale, les restes mortels de leur père et de leur mère. Celle-ci était née à Anet (Eure-et-Loir); elle mourut à Paris en 1823.

Leur père (Antoine-Joseph-Laurent), ex-commandant de place à Lorient, avait pris part comme fantassin à l'expédition des Colonies, puis aux guerres de la Vendée sous la République. Frappé d'un biscaïen qui lui avait fracassé le crâne, il avait été relevé sur le champ de bataille et conduit à l'hôpital de Rennes. Là, le docteur Elleviou, père du chanteur et chirurgien en chef, lui pratiqua l'opération du trépan, et le séquestre ainsi enlevé est conservé par Dantan jeune dans une sorte de châsse en bois sculpté. Son père avait survécu à cette grave blessure, au prix d'une longue convalescence et d'une cicatrisation avec enfoncement, qu'un plâtre de son fils reproduit fidèlement. Il mourut à Château-Thierry, qu'il habitait, le 13 mars 1842, âgé de quatre-vingts ans. Son corps fut amené en poste par ses deux fils, et inhumé au Père-Lachaise le jour où l'on y enterrait Chérubini.

# TABLE

### DES NOMS CITÉS DANS CE VOLUME ET QUI FIGURENT DANS LE MUSÉE DANTAN [1].

|  | Pages. |
|---|---|
| ADAM (Adolphe) | 84 |
| AGATHE (Sainte) | 96 |
| ALLEN (Lord) | 31, 82 |
| ARAGO | 66 |
| ARNAL | 32, 77 |
| AUBER | 48, 51, 84, 96, 101 |
| BALZAC | 28, 73 |
| BART (Jean) | 86 |
| BEDEAU (Général) | 68 |
| BELGIOJOSO (Princesse de) | 89 |
| BELLANGÉ | 52, 100 |

1. En inscrivant ici un certain nombre de personnages qui ne sont que nommés dans ce volume, mais qui tous appartiennent au Musée Dantan, l'auteur a voulu donner ainsi un aperçu du personnel si varié dont se compose cette riche et intéressante collection.

|  | Pages. |
|---|---|
| BELLINI | 44, 81, 91 |
| BÉRAT (Frédéric) | 44, 94 |
| BÉRAT (Eustache) | 94 |
| BERRYER | 83 |
| BERTHOUD (Henri, Sam.) | 52, 99 |
| BLANCHEFORT (Comte de) | 88 |
| BOIELDIEU | 38, 40, 84, 87, 89, 96 |
| BONAPARTE (Joseph) | 83 |
| BONHEUR (Rosa) | 30 |
| BOUAT (Général) | 68, 85 |
| BOUFFÉ | 32, 78 |
| BRASCASSAT | 30 |
| BROUGHAM (Lord) | 33, 81 |
| BUGEAUD (Maréchal) | 68, 95 |
| CANROBERT (Maréchal) | 11, 52, 96, 100 |
| CARAFA | 84 |
| CARIÈRE (Colonel) | 68 |
| CASTRES (Colonel) | 68 |
| CASTIL-BLAZE | 23, 65, 66 |
| CHAM | 101 |
| CHARLET | 10, 59 |
| CHAUDESAIGUES | 99 |
| CHÉRI (Rose) | 44, 93 |
| CHERUBINI | 84, 89, 96 |
| CHODRON | 90 |
| CHOLLET | 28, 73 |
| CHOPIN | 44, 49, 93 |
| CICÉRI | 21, 30, 88 |
| CLANRICARDE (Lord) | 33, 82 |

|                              | Pages.         |
|------------------------------|----------------|
| CLOQUET                      | 11, 52         |
| CLOT-BEY                     | 47, 96         |
| COBBETT                      | 33, 82         |
| COLLINET                     | 31             |
| COLON (Jenny)                | 44, 92         |
| COMTE                        | 31, 52, 75     |
| COTTREAU                     | 39, 87         |
| COUDERC                      | 90             |
| CRÉMIEUX                     | 43, 90         |
| CUMBERLAND (Duc de)          | 33, 82         |
| DABADIE                      | 21, 63         |
| DANTAN Père                  | 104            |
| M.me DANTAN Mère             | 104            |
| DANTAN Aîné                  | 52, 55, 99, 103|
| DANTAN Jeune                 | 32, 49, 86, 102|
| M.me DANTAN Jeune            | 55             |
| DAVID (Félicien)             | 84             |
| DÉJAZET (Melle)              | 32             |
| DELAVIGNE (Casimir)          | 89             |
| DELORME (Philibert)          | 96             |
| DENIS (Saint)                | 96             |
| DEVONSHIRE (Duc de)          | 45, 83, 94     |
| DONIZETTI                    | 84             |
| DOUGLAS (Marquis de)         | 28, 72         |
| DRAGONETTI                   | 22             |
| DUCORNET                     | 38, 85         |
| DUMAS (Alexandre)            | 49             |
| DUPREZ                       | 21, 53, 64, 99 |
| DUSOMMERARD                  | 33, 80         |

|  | Pages. |
|---|---|
| DUVERT | 83 |
| ELDON (Lord) | 83 |
| ESPRIT-NOIR (L') | 37, 85 |
| ESTHER DE BONGARS | 44, 92 |
| EYNARD (Général) | 68 |
| FAILLY (De) | 52, 100 |
| FALCON | 32 |
| FERRI | 21, 64 |
| FITZ-CLARENCE (Lord) | 34, 82 |
| FLATTERS | 38 |
| FLEURY (Léon) | 100 |
| GAUTIER (Théophile) | 68 |
| GAZAN (Colonel) | 68 |
| GERARD (Lieutenant) | 35, 85 |
| GLOCESTER (Duc de) | 34, 82 |
| GRASSOT | 32, 78 |
| GREY (Lord) | 33, 82 |
| GRISI (Julie) | 83, 84 |
| GROS | 96 |
| GUÉ | 49 |
| GUILLAUME IV | 33, 82 |
| HABENECK | 10, 60 |
| HALEVY | 84 |
| HAMILTON (Lord Charles) | 28, 72 |
| HAMILTON (Lady Marie) | 28, 72 |
| HEREFORD (Évêque de) | 34, 82 |
| HÉROLD | 44, 84, 93 |
| HERZ (Henri) | 100 |
| HOLM | 83 |

|  | Pages. |
|---|---|
| HOMWELL | 34, 83 |
| HUART (Louis) | 68, 99 |
| HUGO (Victor) | 89 |
| JAIME | 33, 79 |
| JOBERT DE LAMBALLE | 52, 99 |
| JUDITH | 32 |
| JUGES *recueillis* | 64 |
| JULIE L. | 44, 92 |
| KARR (Alphonse) | 68, 99 |
| KEMBLE (Adélaïde) | 27 |
| KEMBLE (Famille) | 72 |
| LABLACHE | 31, 75, 84 |
| LALLEMAND | 11, 96, 99 |
| LAMARTINE | 33 |
| LAMENNAIS | 83 |
| LEBAS | 22, 65 |
| LE CARPENTIER | 33, 80 |
| LEGRAND (Paul) | 53 |
| LEMAITRE (Frédérick. *Macaire*.) | 33, 80 |
| LÉPAULE | 39, 88 |
| LEPEINTRE (Les deux) | 29, 73 |
| LEPOITEVIN | 30, 52, 100 |
| LESCOT (Pierre) | 88 |
| LEVASSEUR | 32, 76 |
| LIGIER | 10, 59 |
| LITZ | 31, 66, 75 |
| LOBAU (Maréchal) | 68 |
| LOUIS-PHILIPPE | 43, 90 |
| MALIBRAN (M.$^{me}$) | 44, 84, 91 |

|  | Pages. |
|---|---|
| MARJOLIN | 52, 100 |
| MAROLLES (Général de) | 96 |
| MARTIN | 28, 72 |
| MAUZAISSE | 90 |
| MAXIMILIEN DE BAVIÈRE (Prince) | 67, 68 |
| MÉHÉMET-ALI | 47, 96 |
| MÉLESVILLE | 33 |
| MÈNE | 52, 99, 100 |
| MEYERBEER | 11, 32, 78, 84 |
| MONNIER (Henri) | 101 |
| MONPOU | 44, 93 |
| MUSARD | 10, 60 |
| MUSTAPHA-BEY | 96 |
| NAPOLÉON (Charlotte) | 83 |
| NEUVILLE | 32, 79 |
| NOURRIT | 10, 32, 53, 61, 76 |
| O'CONNELL | 33, 82 |
| ODRY | 32, 76 |
| OLIVIER (Monseigneur) | 33 |
| OLLIVIER (Colonel) | 68 |
| ORFILA | 19 |
| ORLÉANS (Philippe d') | 88 |
| ORSAY (Comte d') | 83 |
| OSAGE (L') | 38, 85 |
| PAER | 96 |
| PAGANINI | 28, 49, 84, 97 |
| PARTOUNEAUX | 52, 100 |
| PERLET | 32, 79 |
| PERNET | 52 |

|  | Pages |
|---|---|
| PERROT. | 10, 60 |
| PIE VIII. | 38 |
| PONCHARD | 31, 38, 76 |
| POTIER | 33, 81 |
| RACHEL | 44, 89, 92 |
| RAVEL | 32, 78 |
| RÉGNY | 39, 87 |
| RÉMUSAT | 96 |
| RENAUD | 51, 99 |
| ROBERT | 66 |
| ROBERT-HOUDIN | 52, 99, 101 |
| ROGER DE BEAUVOIR | 68 |
| ROGERS (Le poète) | 83 |
| ROMAGNÉSI | 38 |
| ROSSINI | 11, 32, 54, 78, 84, 101 |
| ROTHSCHILD | 34, 82 |
| RUBINI | 44, 84, 93 |
| SAINTE-FOY | 32, 79, 99 |
| SAINVILLE | 33, 81 |
| SAMSON | 32 |
| SAUVAGEOT | 74 |
| SÉBRON | 49 |
| SEFTON | 33, 81, 82 |
| SERRES (*Bertrand*) | 33, 80 |
| SEVERINI | 66 |
| SKANDER-BEY | 47 |
| SOLIMAN | 47 |
| SOUFFLOT | 64, 96 |
| SPONTINI | 11, 84, 96 |

|  | Pages. |
|---|---|
| TAGLIONI | 49 |
| TALLEYRAND | 43, 83, 90 |
| TAMBURINI | 28, 73, 84 |
| TANNEUR | 49 |
| THALBERG | 22, 65 |
| TOIRAC | 52, 99 |
| TULOU | 32 |
| TURGOT (Marquis de) | 99 |
| UGALDE (Delphine) | 84 |
| VELPEAU | 52, 100 |
| VERNET (Carle) | 38, 39, 87, 96 |
| VERNET (Horace) | 87 |
| VERNET (L'acteur) | 32, 76 |
| VÉRON | 10, 61 |
| VESTRIS | 33, 66, 80 |
| WARTEL | 28, 73 |
| WELLINGTON | 83 |
| WILLIBAD (Ihlé) | 23, 67 |

www.ingramcontent.com/pod-product-compliance
Lightning Source LLC
Chambersburg PA
CBHW071402220526

45469CB00004B/1141